"우웨이산 선생의 조각은 전 인류의 영혼을 잘 표현해주고 있습니다."

−유엔사무총장 반기문(潘基文)

난징대학살로 희생된
30만 중국 동포들을
기리며

우웨이산

혼이여,
돌아오라

2016년 1월 1일 초판 1쇄 발행

지은이 우웨이산
옮긴이 박종연
펴낸이 권오상
펴낸곳 연암서가

등록 2007년 10월 8일(제396-2007-00107호)
주소 경기도 고양시 일산서구 호수로 896, 402-1101
전화 031-907-3010
팩스 031-912-3012
이메일 yeonamseoga@naver.com
ISBN 978-89-94054-79-7 03620

값 25,000원

난징대학살기념관
조소작품집

혼이여,
돌아오라

우웨이산 작 │ 박종연 옮김

연암서가

비분과 격정으로
민족 고난의 기억을
조각하다

Contents

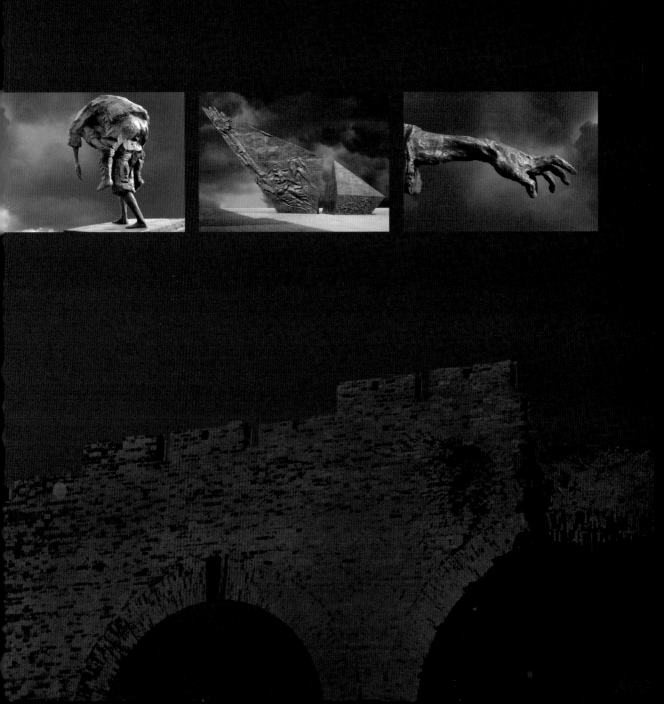

가파인망

(家破人亡)

살해된 아들은 영원히 다시 살아오지 못하고,
산채로 묻힌 남편은 영원히 다시 살아오지 못한다.
비통함은 악마에게 폭행당한 아내를 남겨주었네.
하늘이시여……

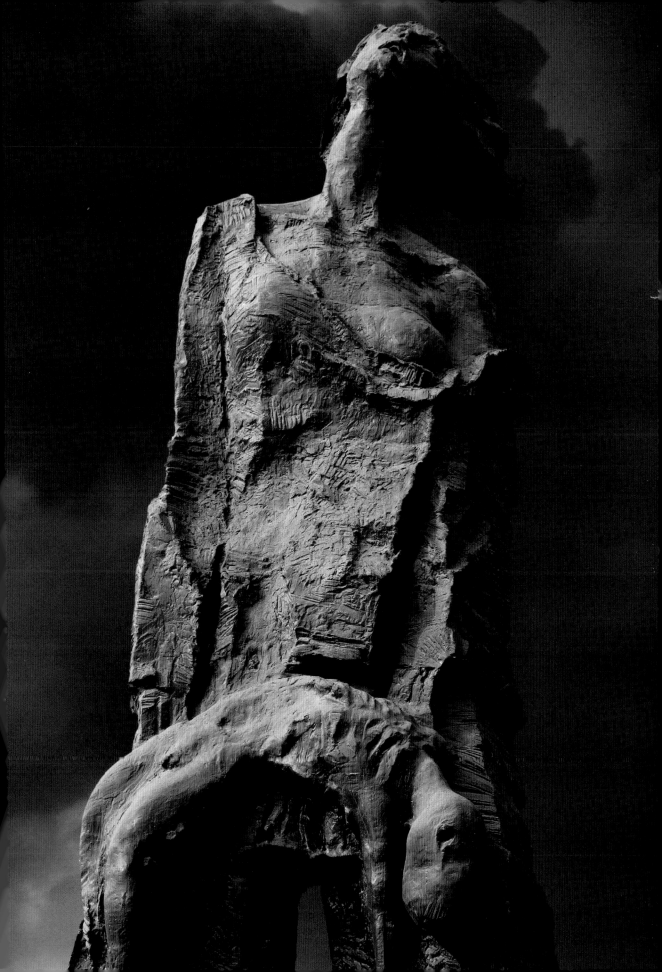

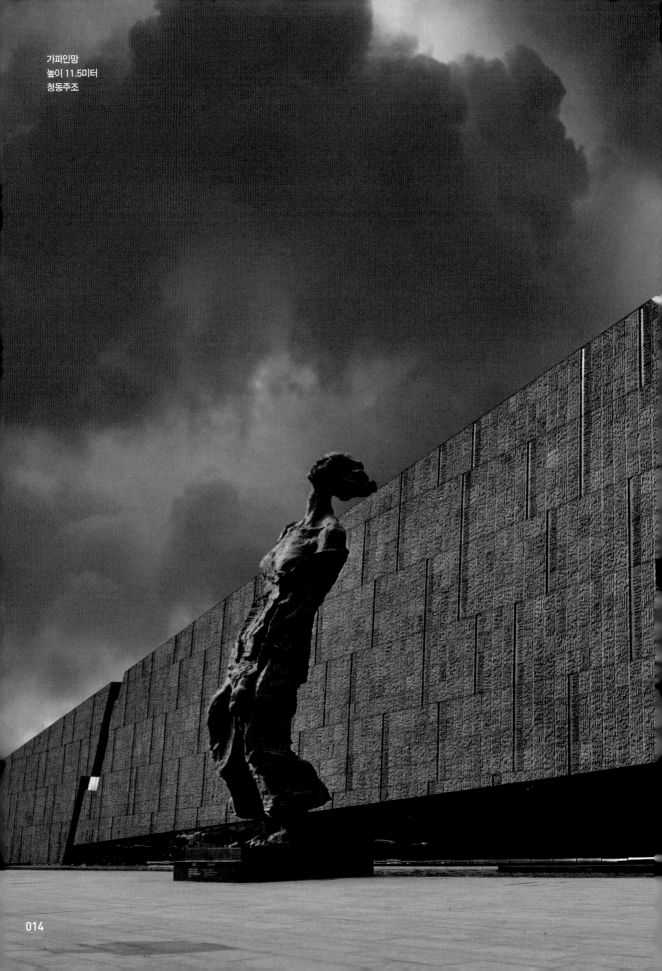

가파인망
높이 11.5미터
청동주조

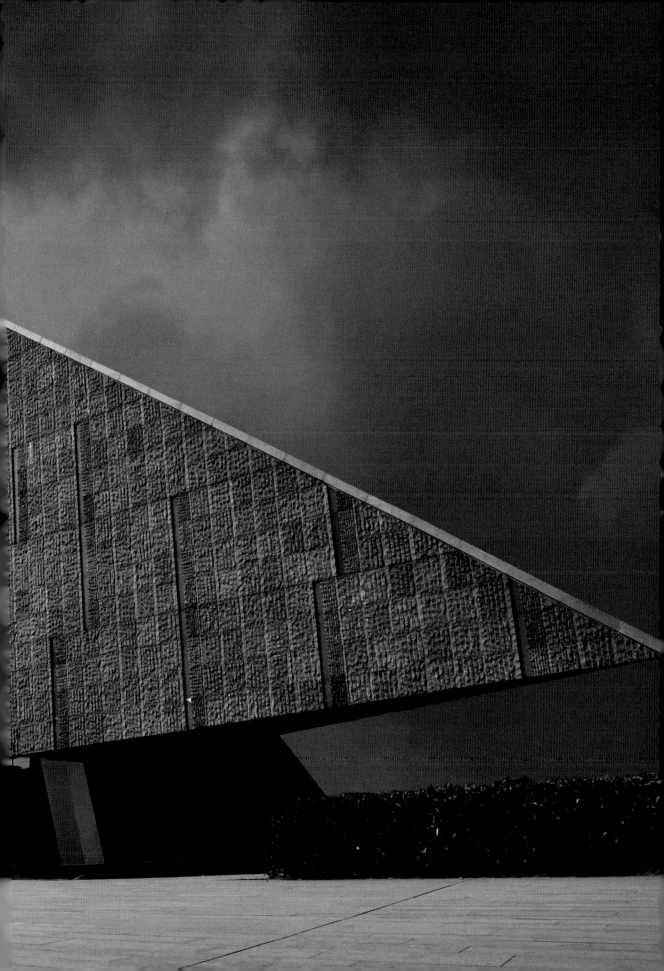

하늘이시여……

가파인망(부분)
청동주조

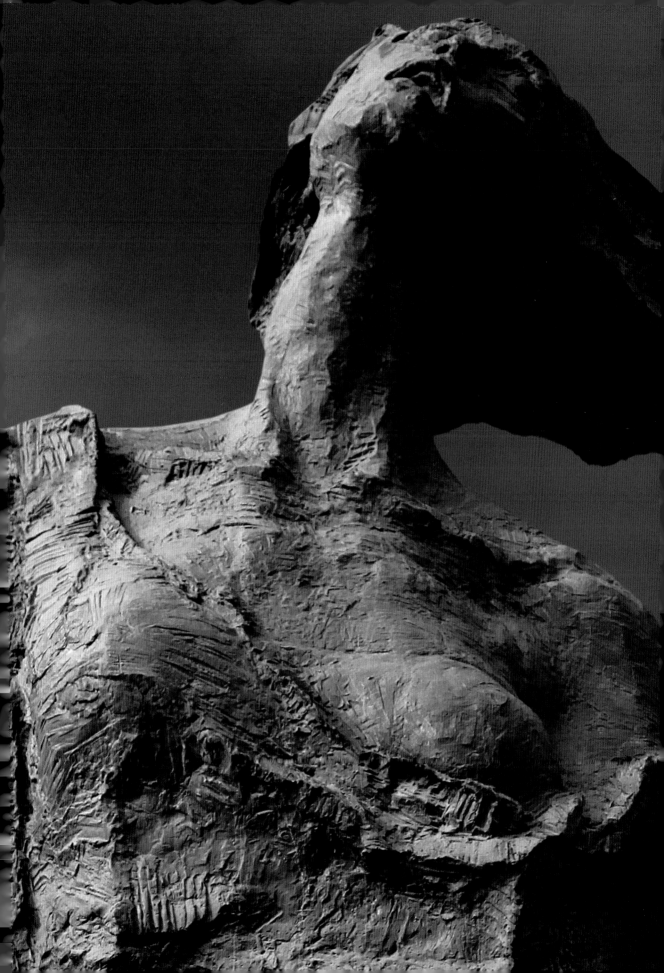

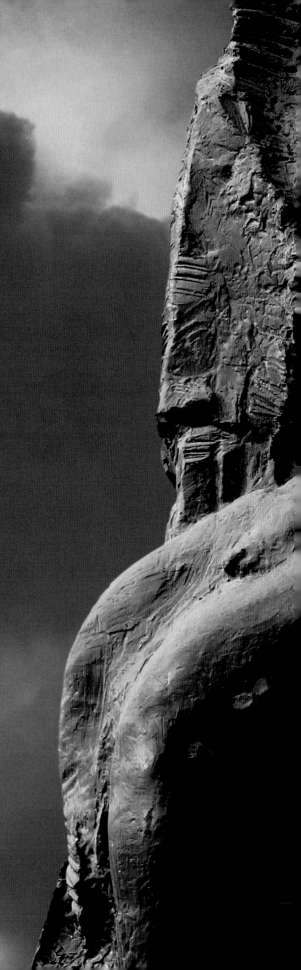

아이는
따뜻한 온기를 가졌었다.
엄동설한의 겨울,
혹한의 추운 밤,
굳어져 간다……

가파인망(부분)
청동주조

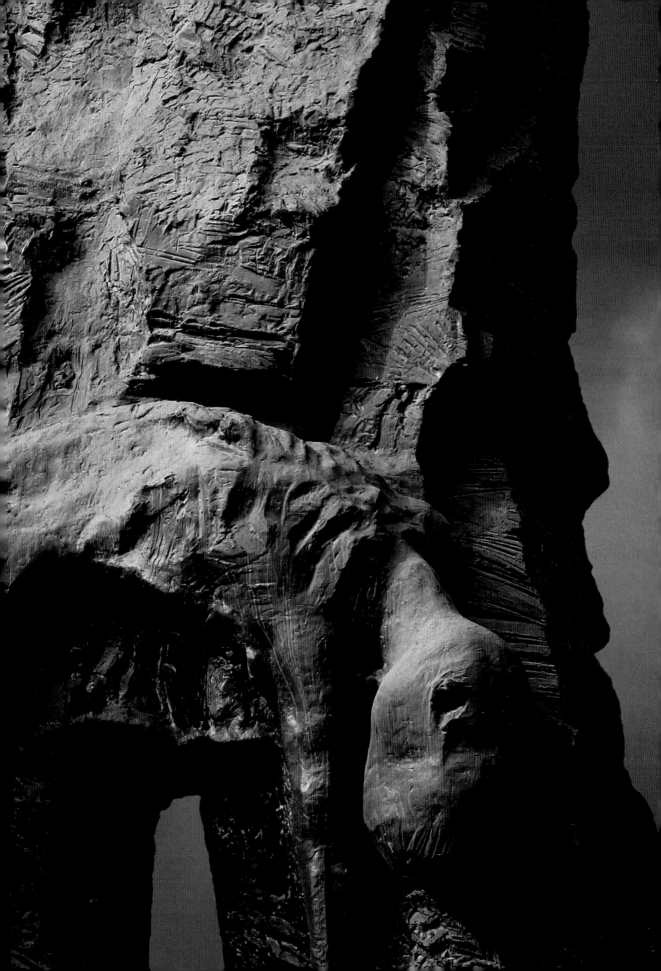

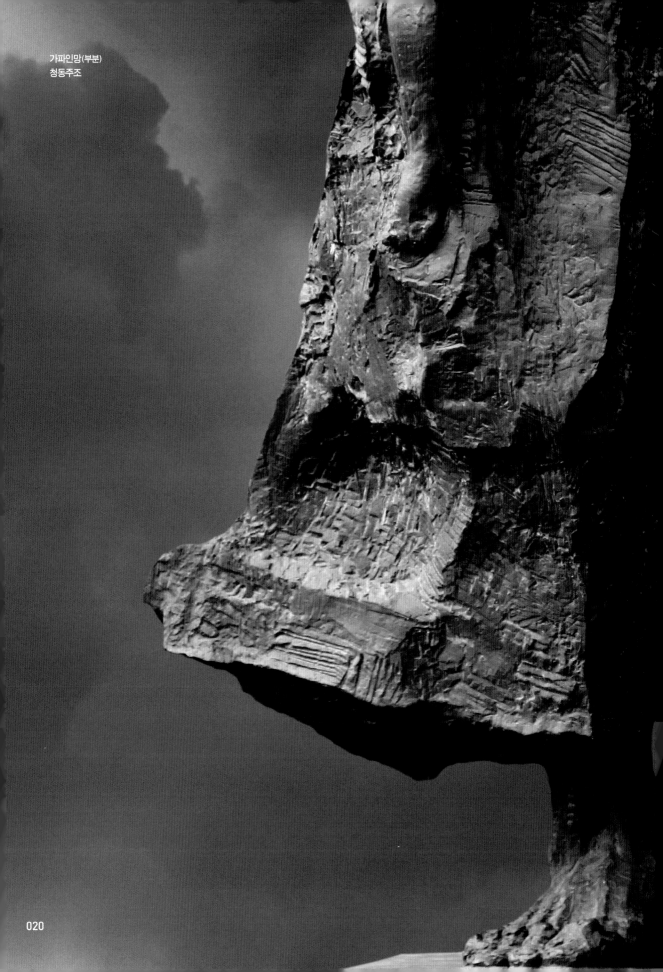

가파인망(부분)
청동주조

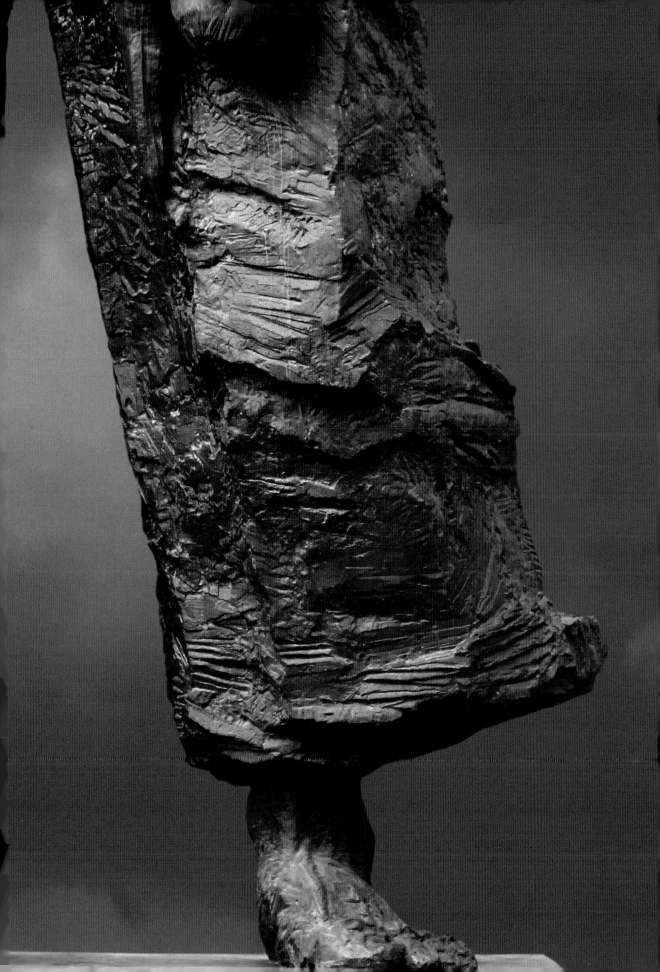

어머니의 발은
대지와 이어져 있다.
그녀의 기개는
꿋꿋하고 강인하다.

가파인망(부분)
청동주조

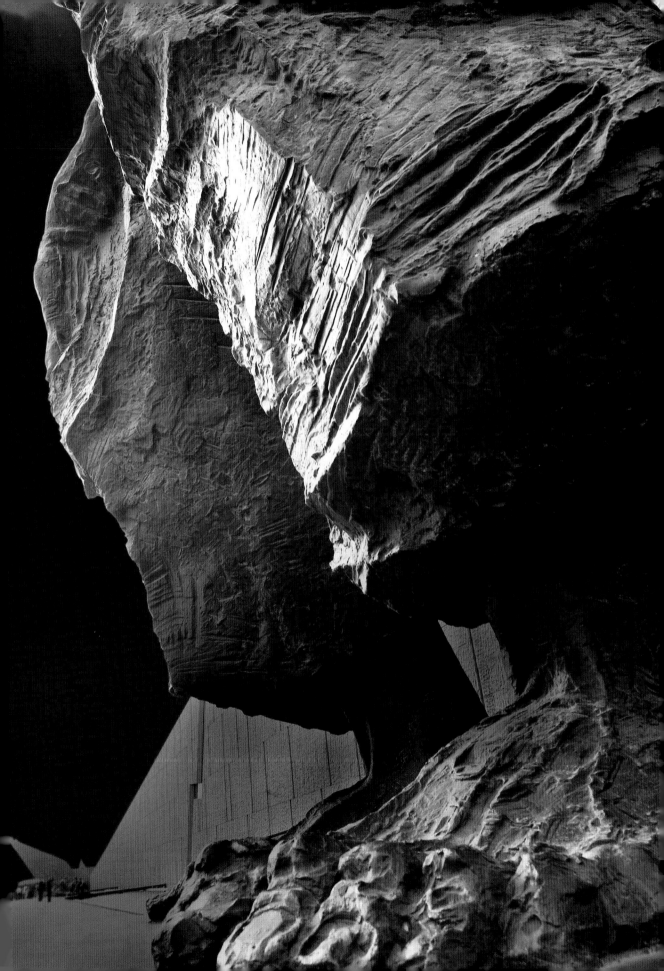

피난

(시리즈 조소)

도망쳐라!

악마가 온다……

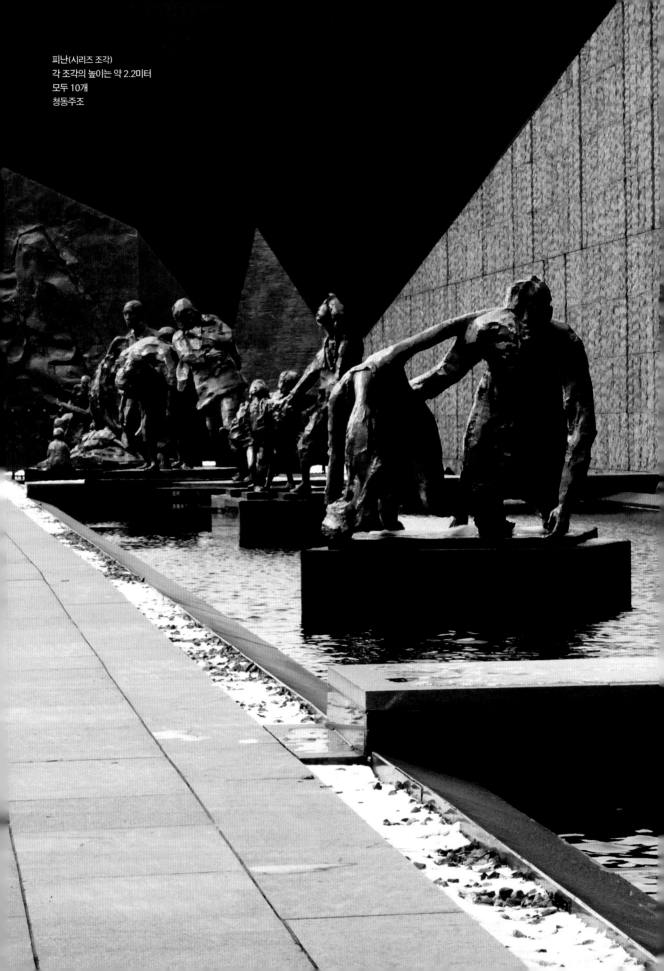

피난(시리즈 조각)
각 조각의 높이는 약 2.2미터
모두 10개
청동주조

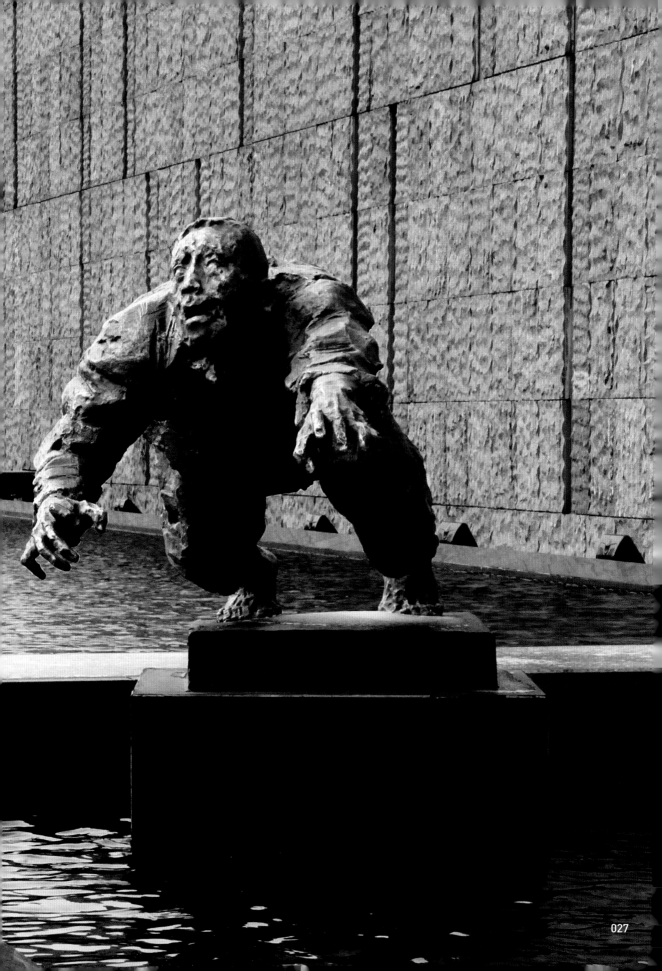

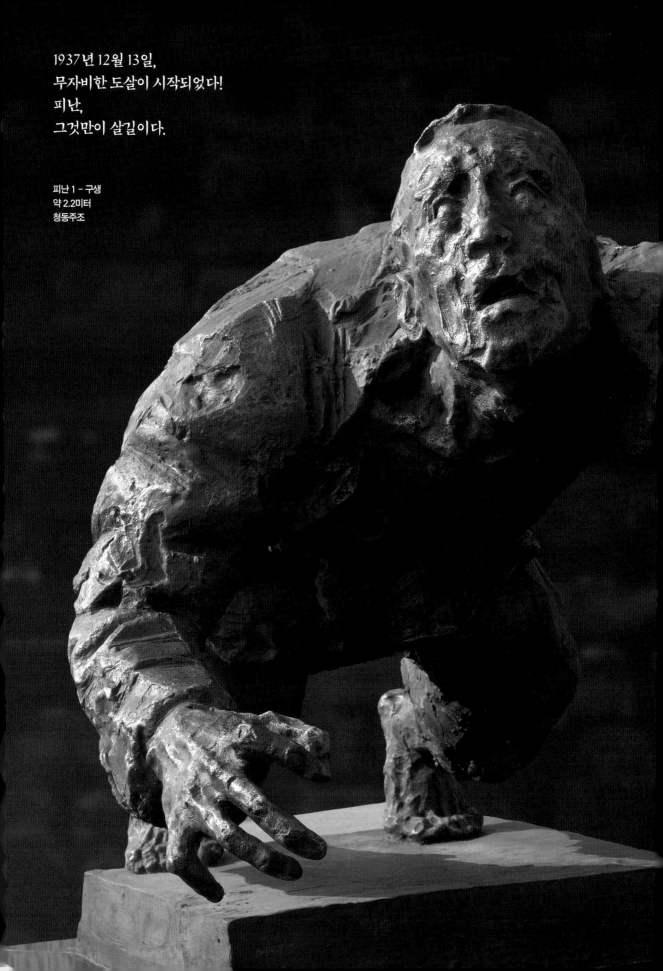

1937년 12월 13일,
무자비한 도살이 시작되었다!
피난,
그것만이 살길이다.

피난 1 - 구생
약 2.2미터
청동주조

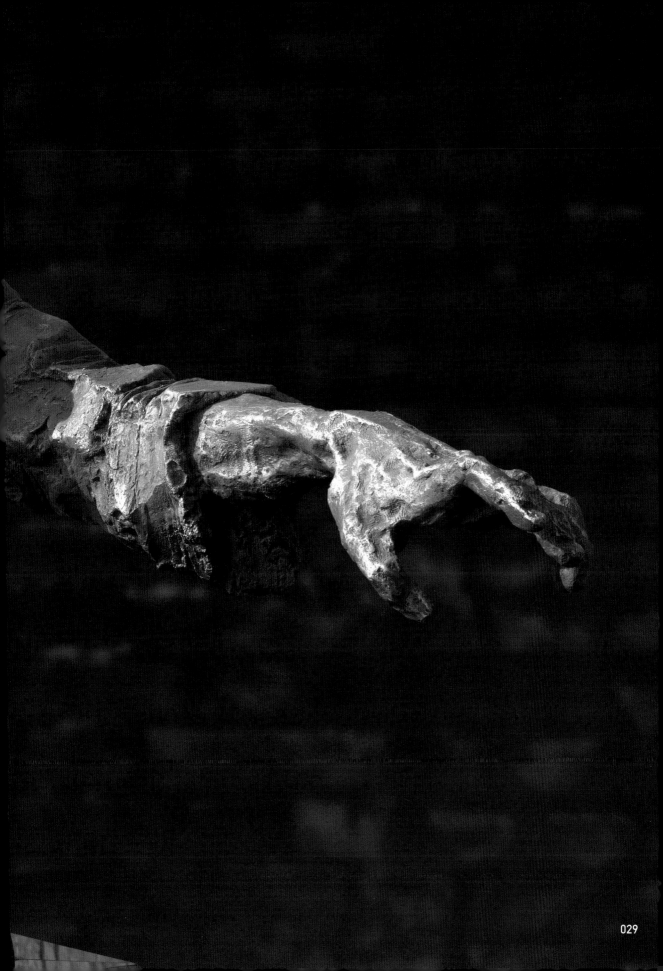

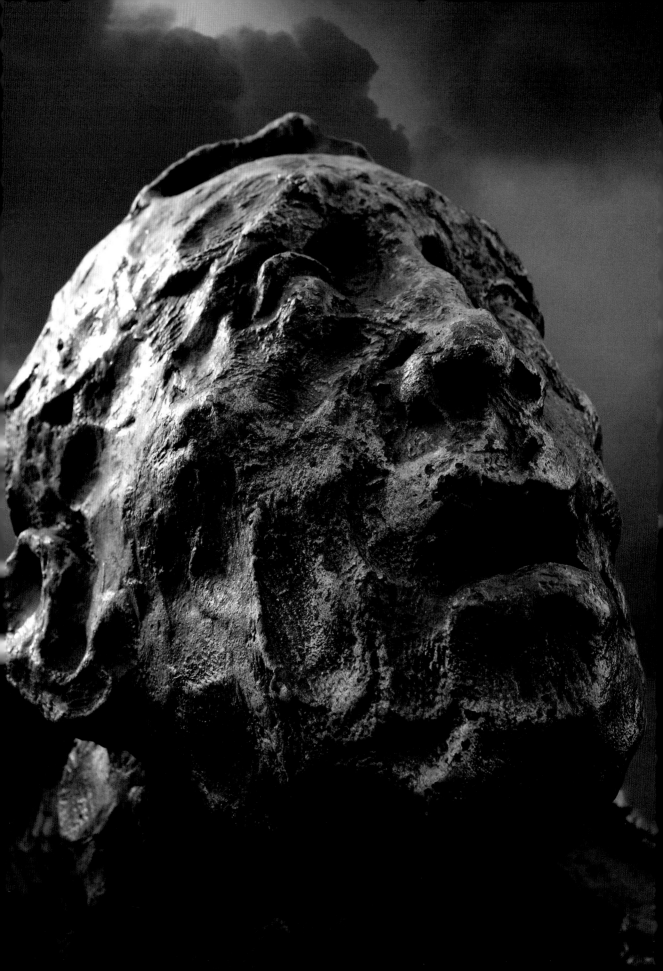

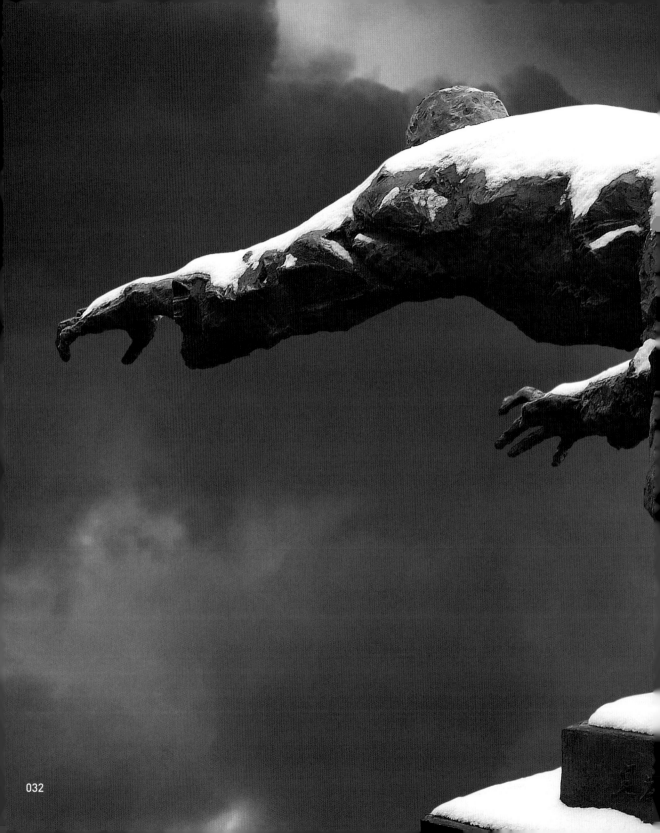

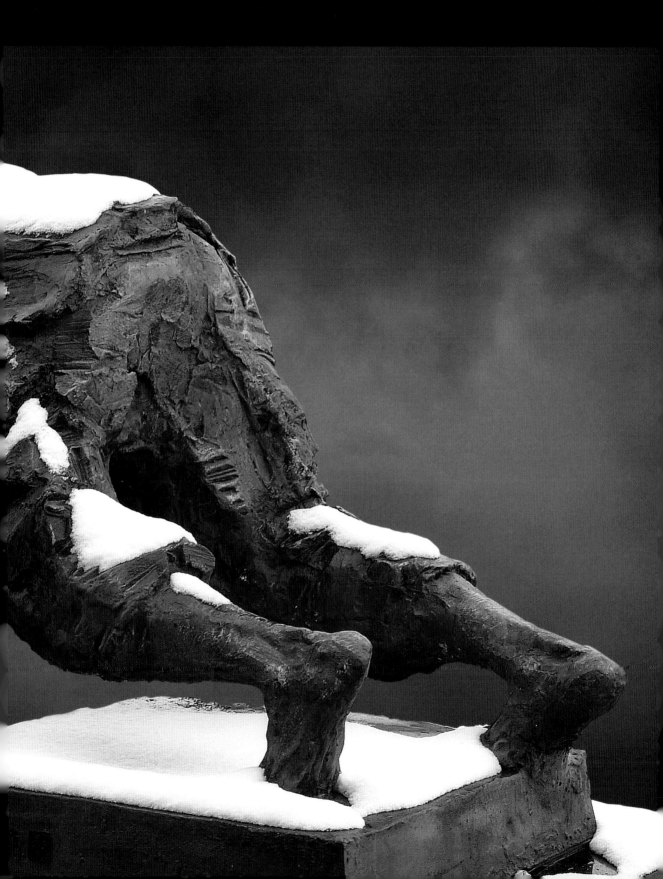

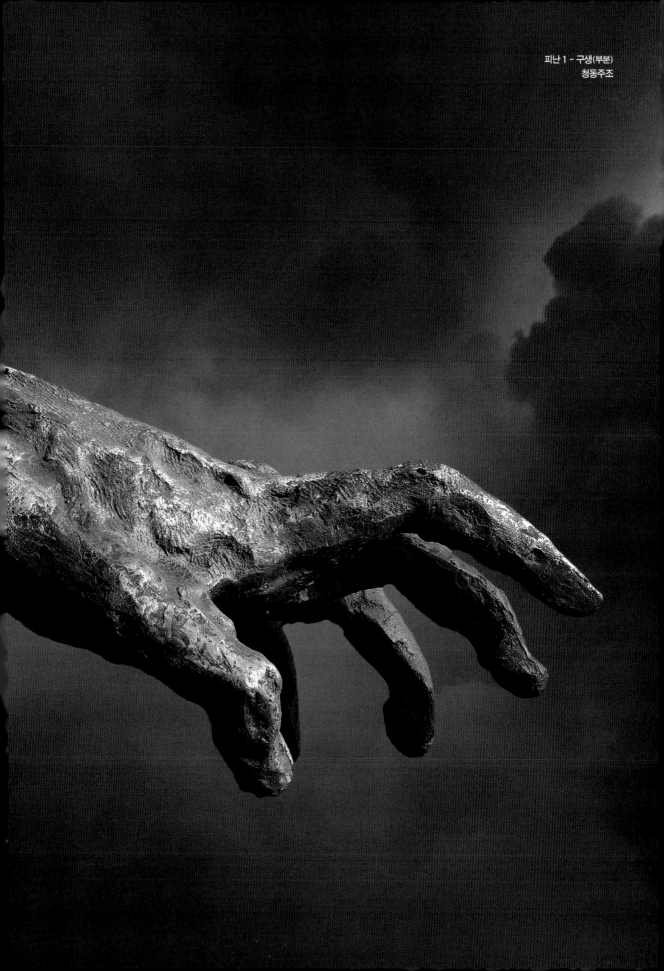

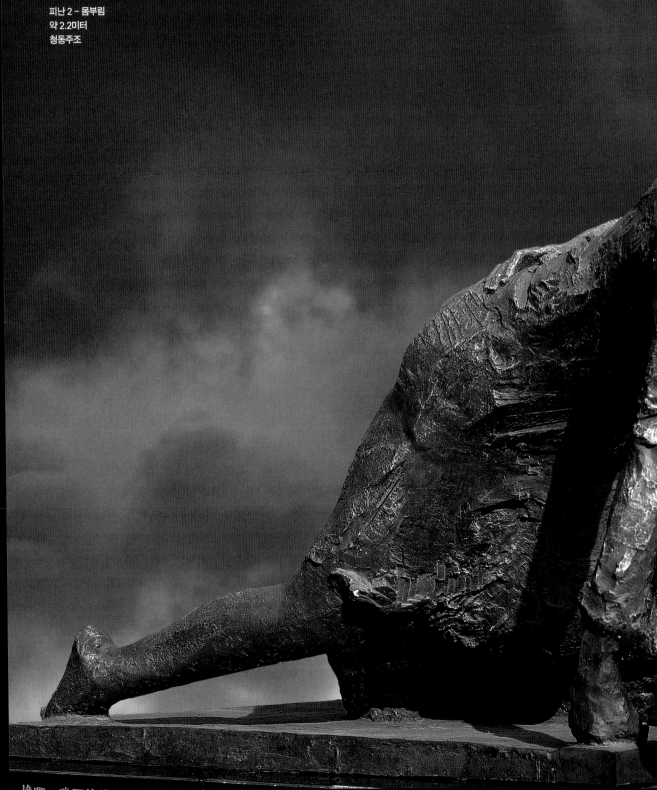

나의 불쌍한 아내여!
악마가 당신을 짓밟고, 당신을 찔러……
우리는 죽어도 함께 합시다!

피난 2 – 몸부림
약 2.2미터
청동주조

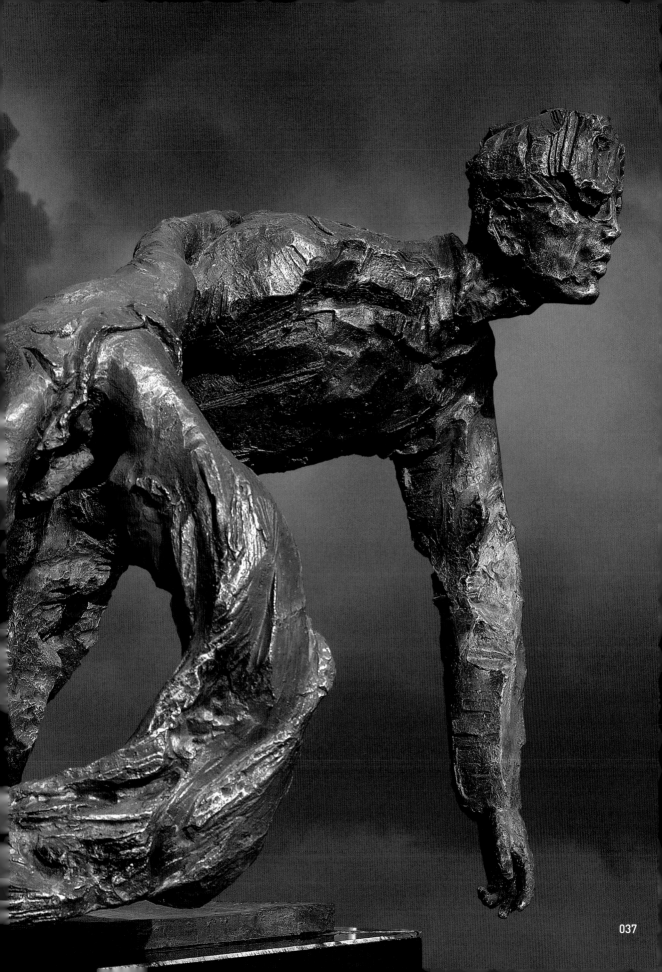

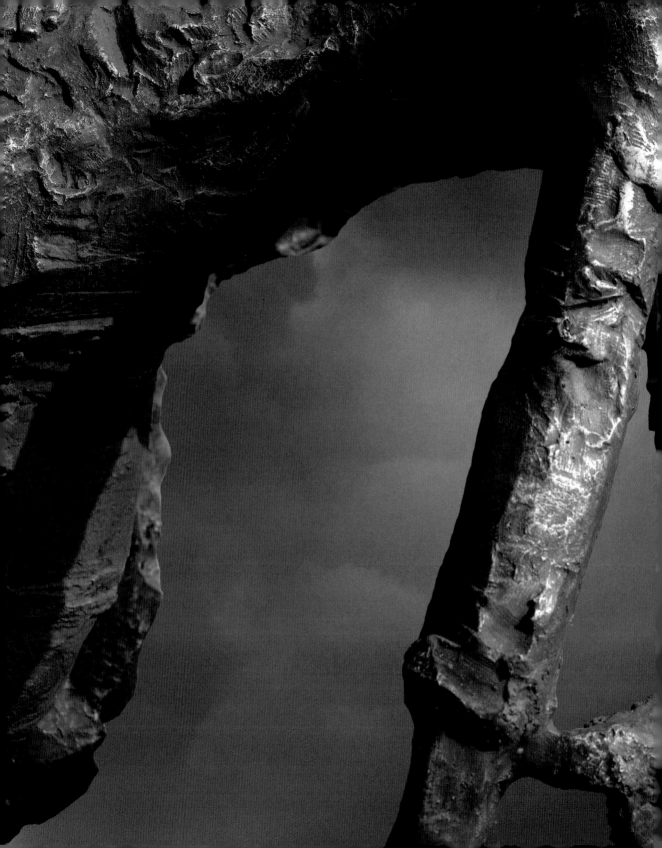

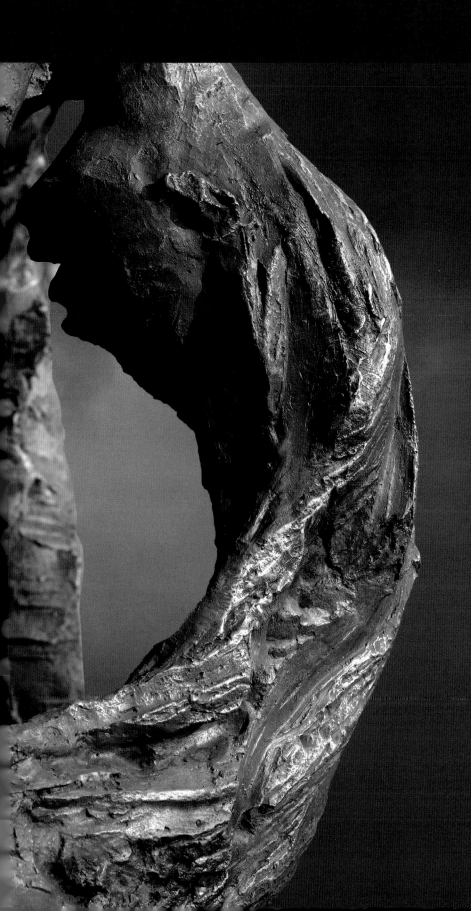

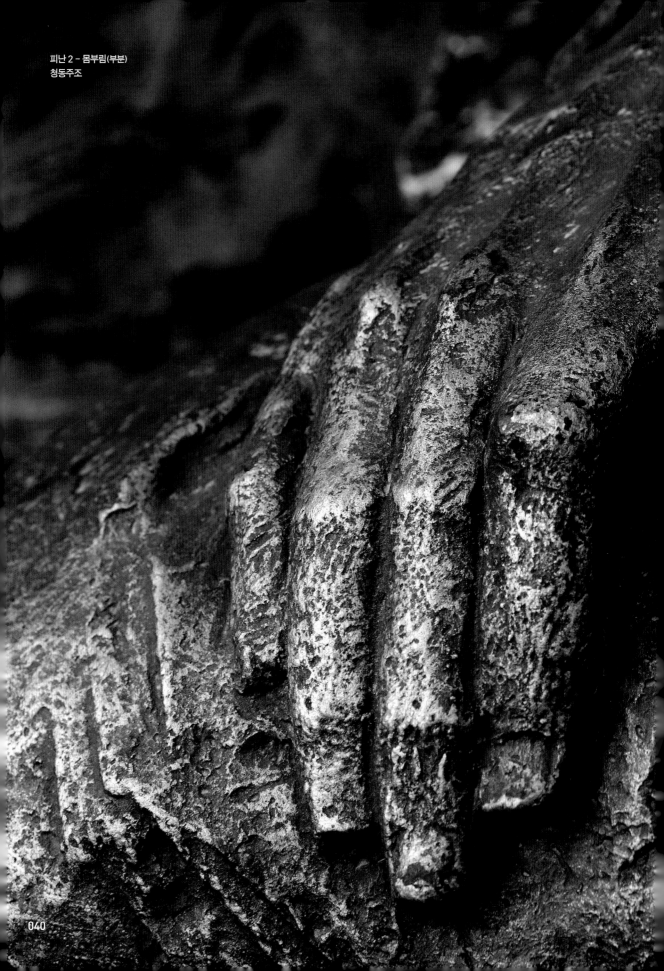

피난 2 – 몸부림(부분)
청동주조

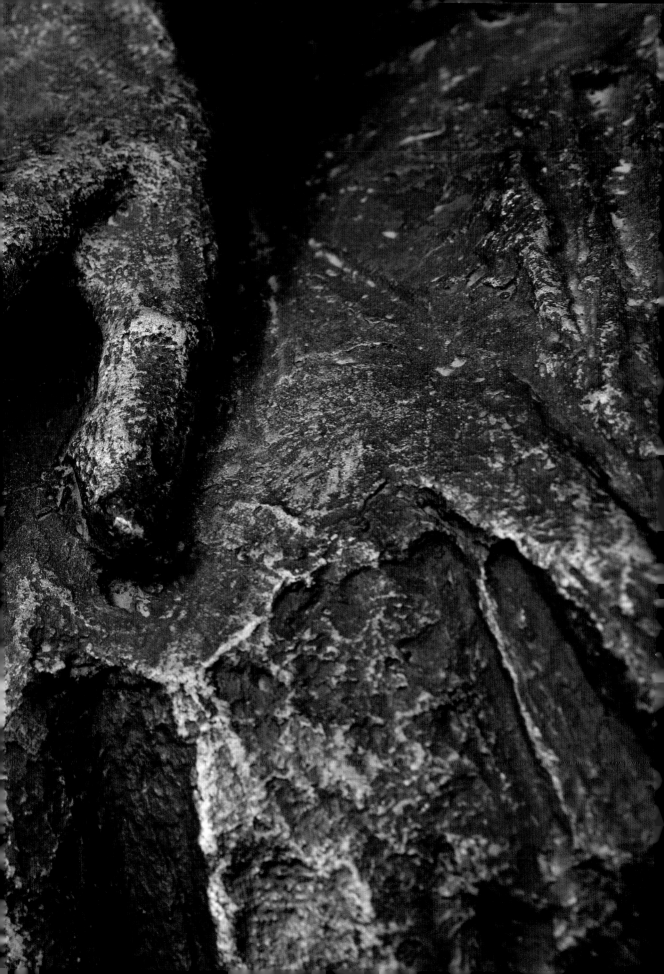

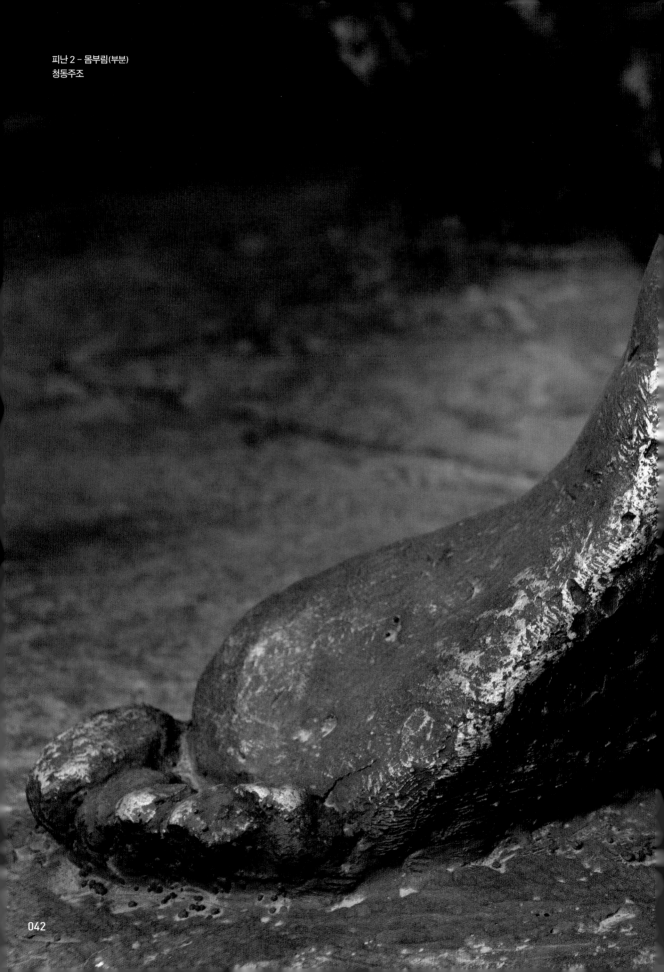

피난 2 – 몸부림(부분)
청동주조

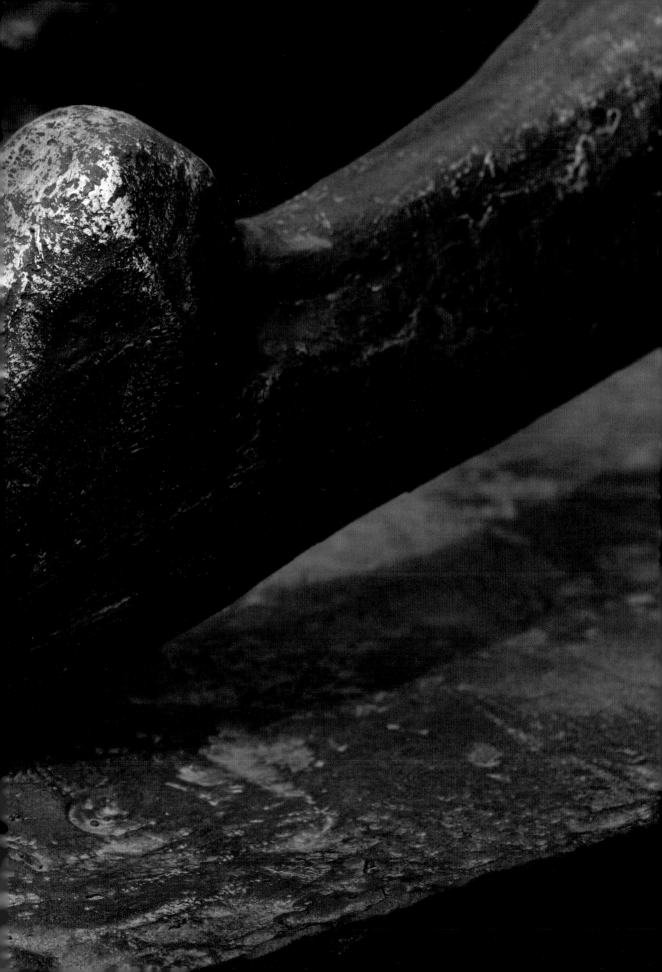

악마의 비행기가 다시 공습하러 왔다……
부모를 잃은 고아는
짐승들의 함성 속에서,
곳곳에 주검이 널린 갱도 안에서,
이미 둔해져버린 놀람과 두려움 속에서……

피난 3 – 고아
약 2.2미터
청동주조

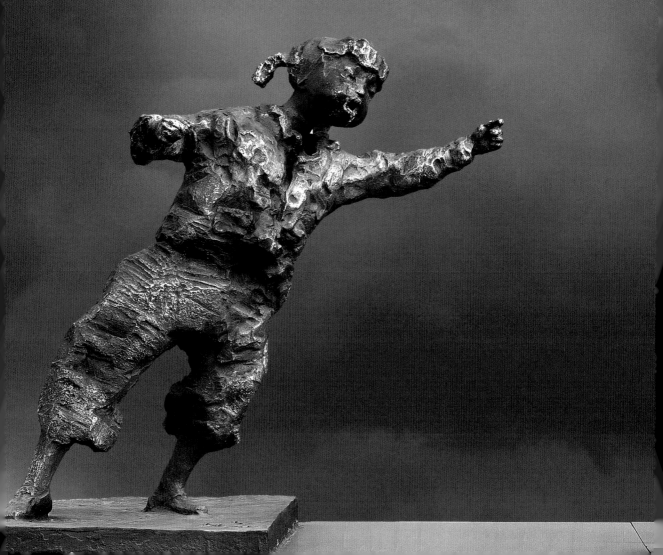

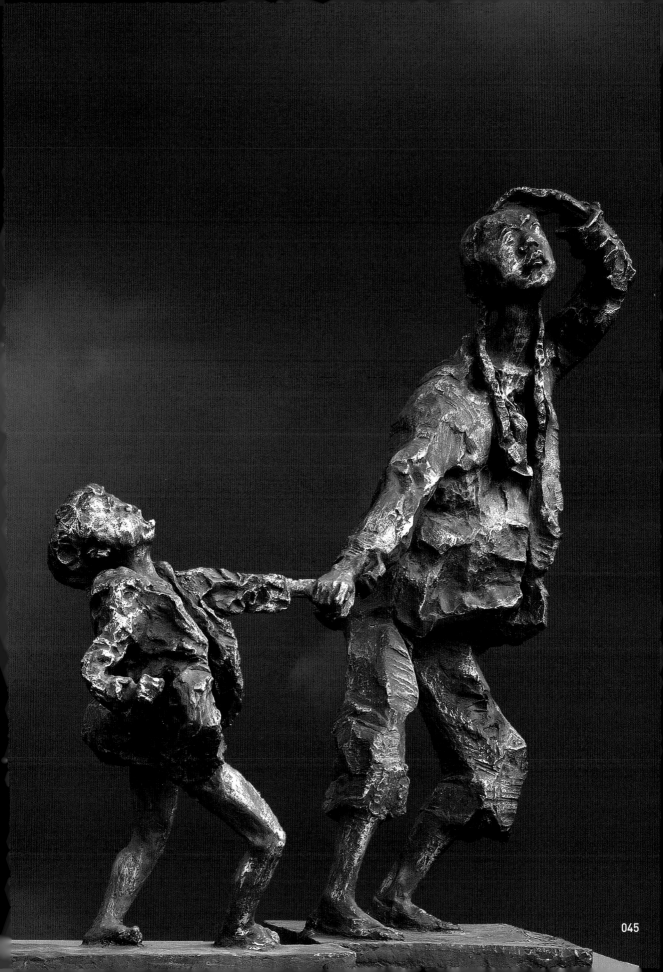

아,
적기가 또 나타났다······

피난 3 - 고아(부분)
청동주조

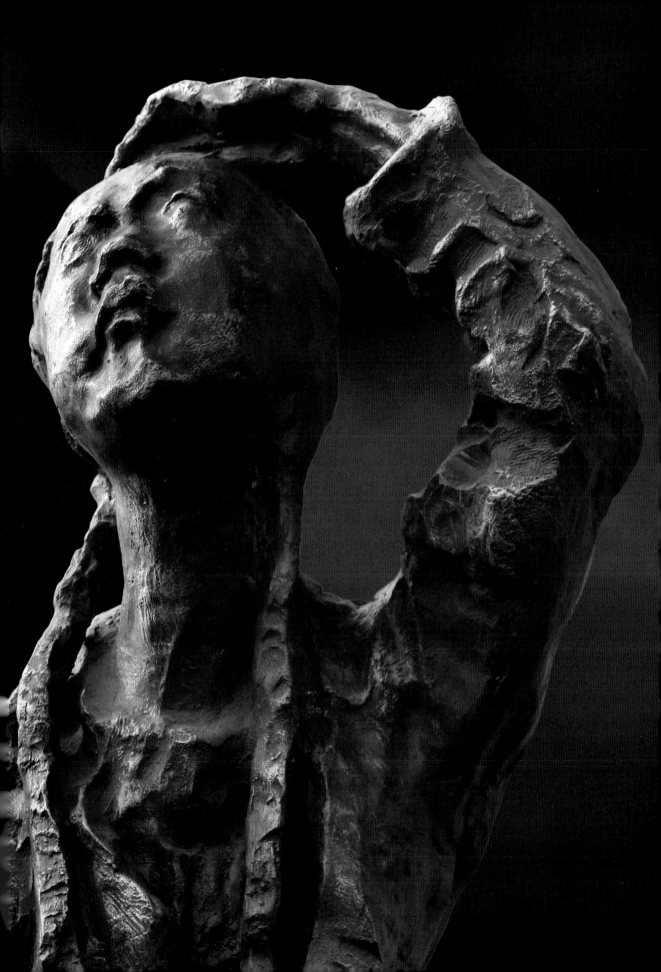

누나,
내 손을 꼭 잡아줘……

피난 3 - 고아(부분)
청동주조

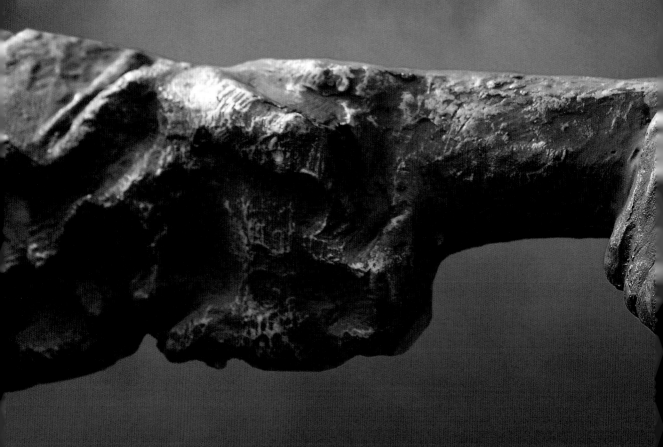

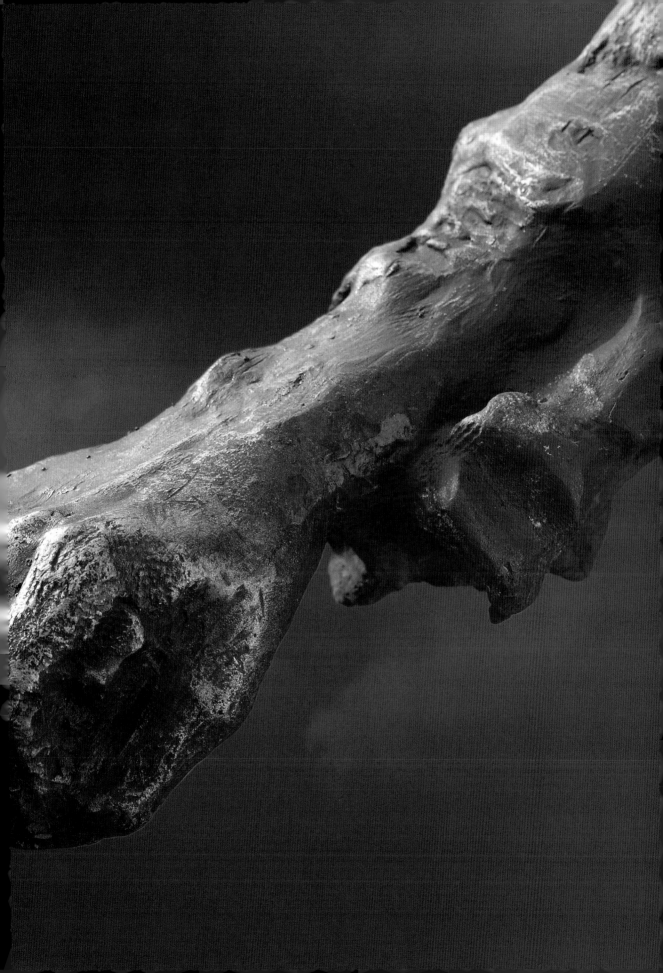

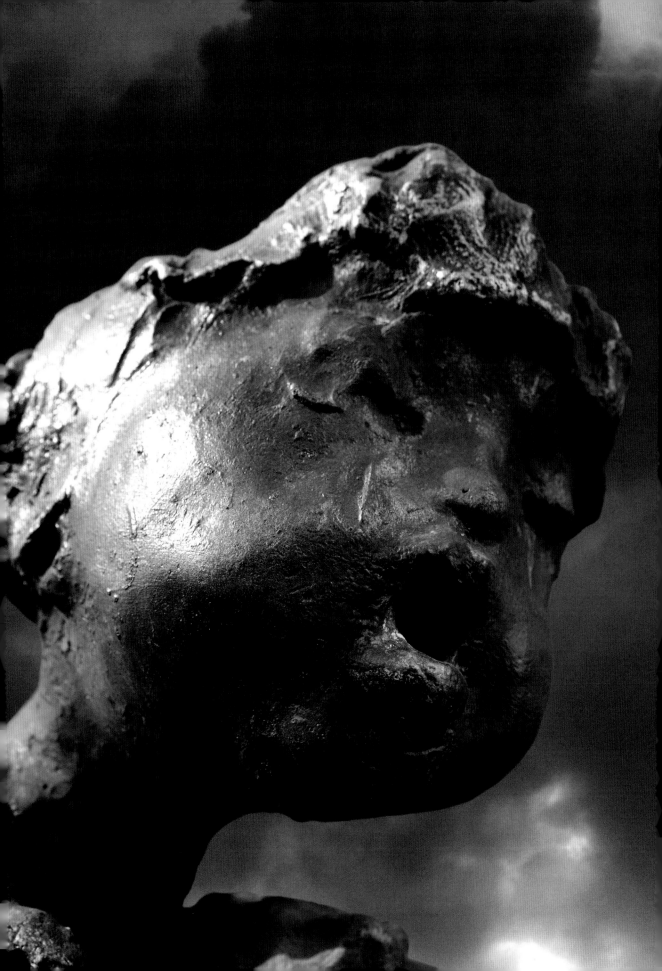

피난 3 - 고아(부분)
청동주조

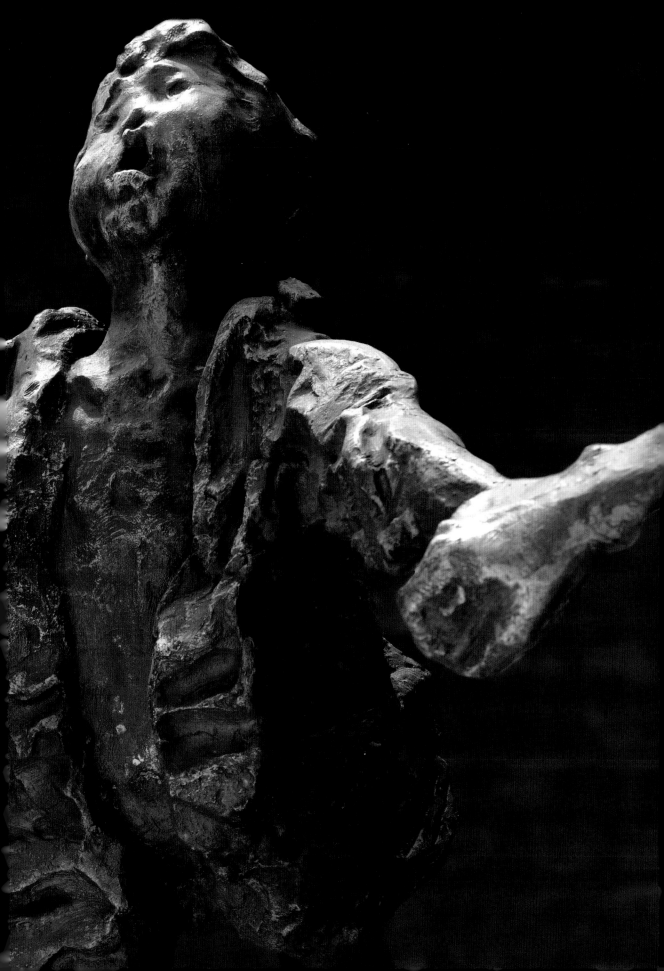

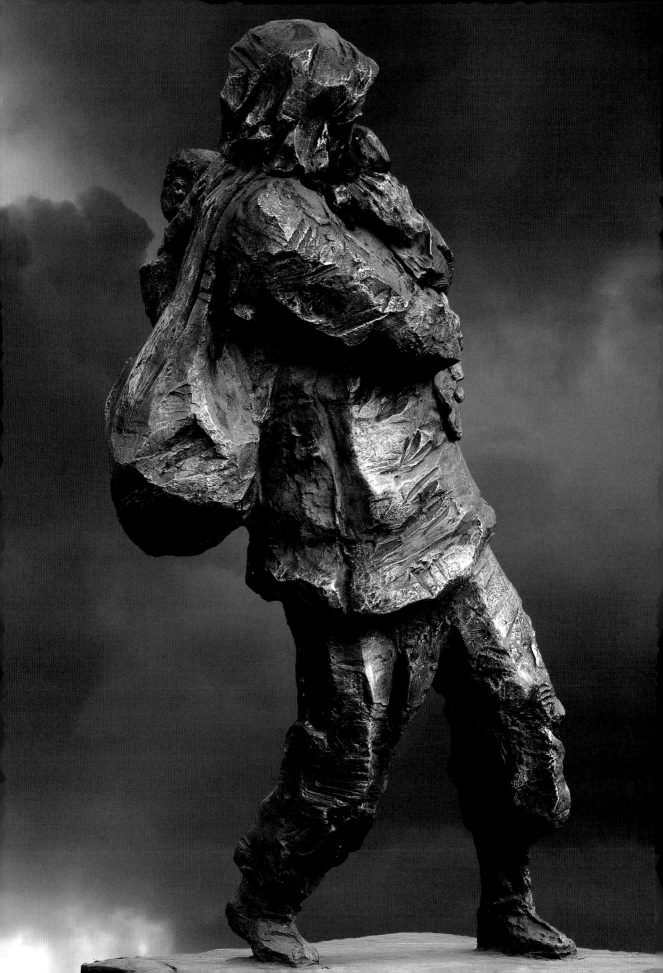

도망가!
악마가 온다……

피난 4 – 어머니와 아들
약 2.2미터
청동주조

피난 4 – 어머니와 아들(부분)
청동주조

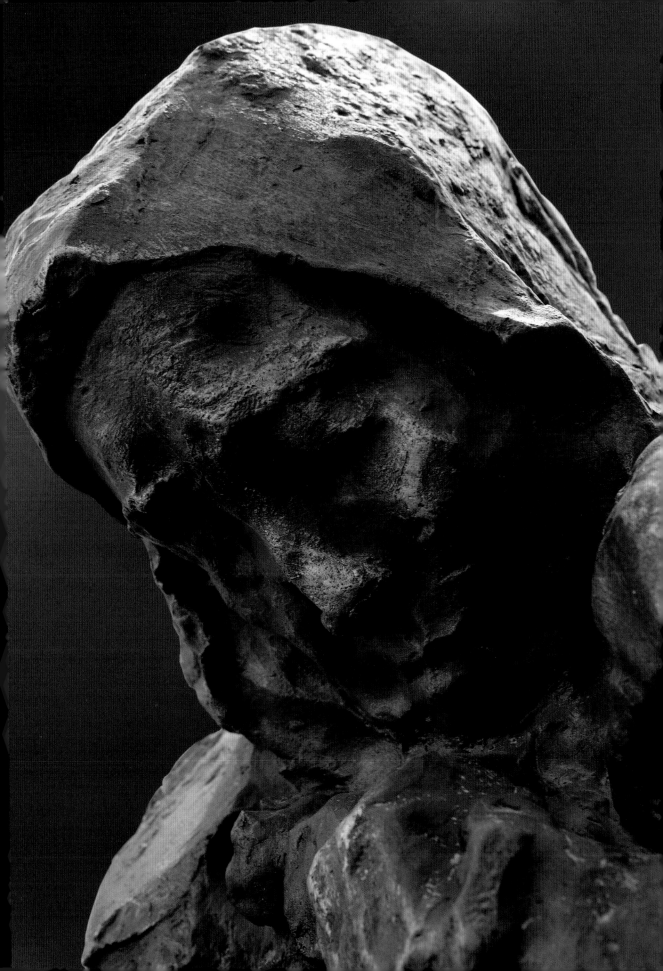

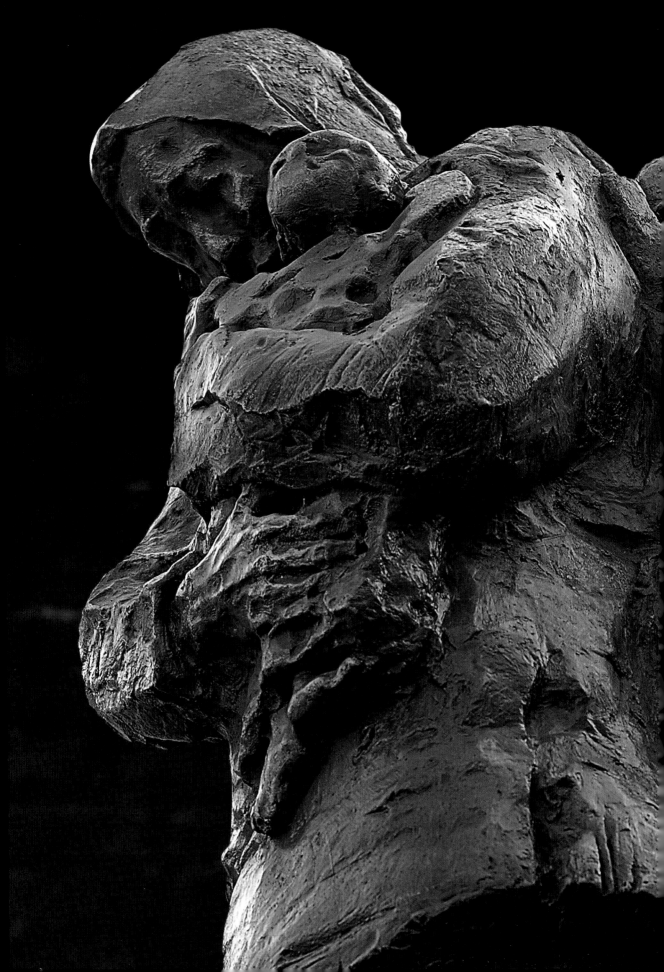

꼭 껴안은 손은
어머니의 마음.
맨발의 작은 두 발은
바람 속에서
이미 따뜻함을 잃었고……

피난 4 – 어머니와 아들(부분)
청동주조

피난 4 – 어머니와 아들(부분)
청동주조

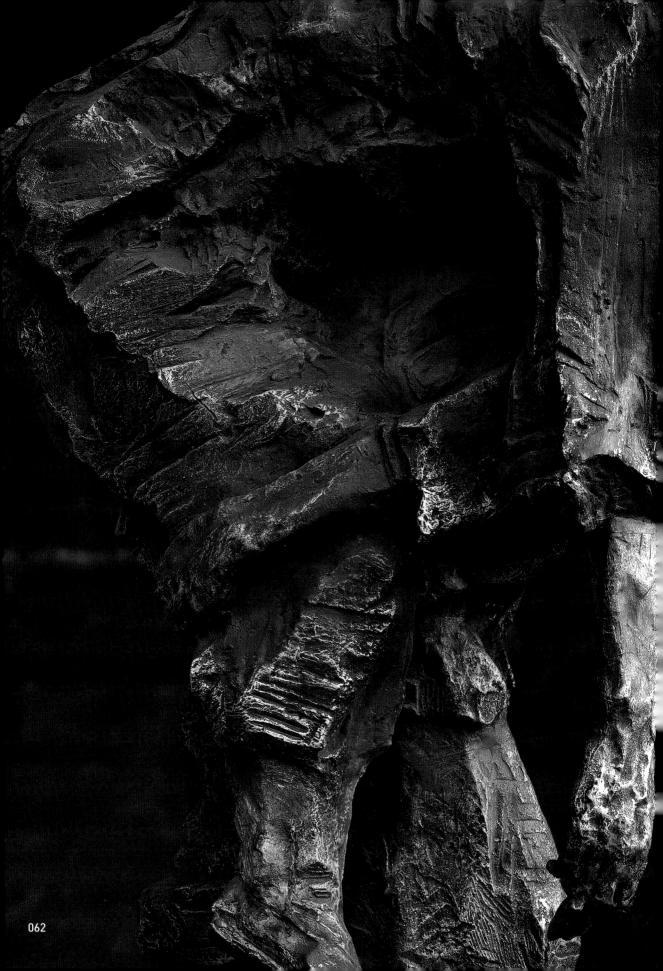

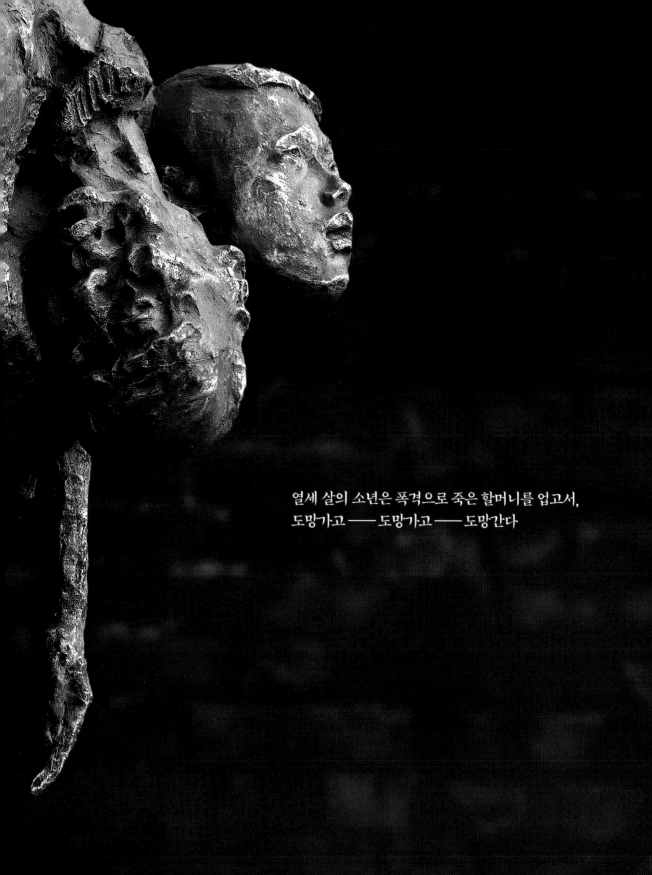

열세 살의 소년은 폭격으로 죽은 할머니를 업고서,
도망가고 —— 도망가고 —— 도망간다

피난 5 – 할머니와 손자(부분)
청동주조

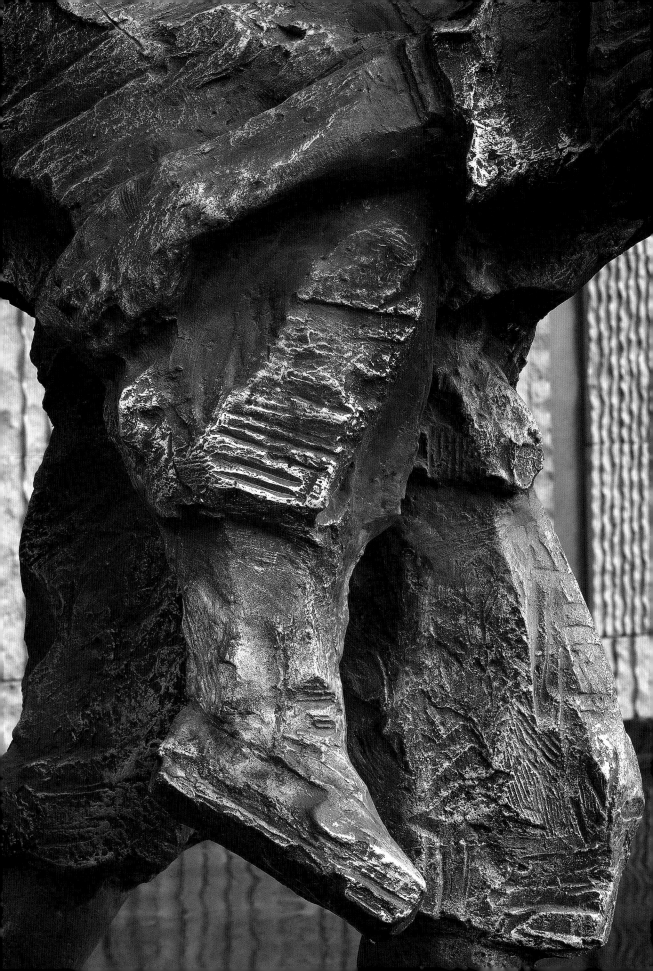

할머니의 손은 이미 굳었고,
할머니의 발도 이미 굳었다.
할머니는 가셨다.
할머니는 폭격으로 돌아가셨다.

피난 5 - 할머니와 손자(부분)
청동주조

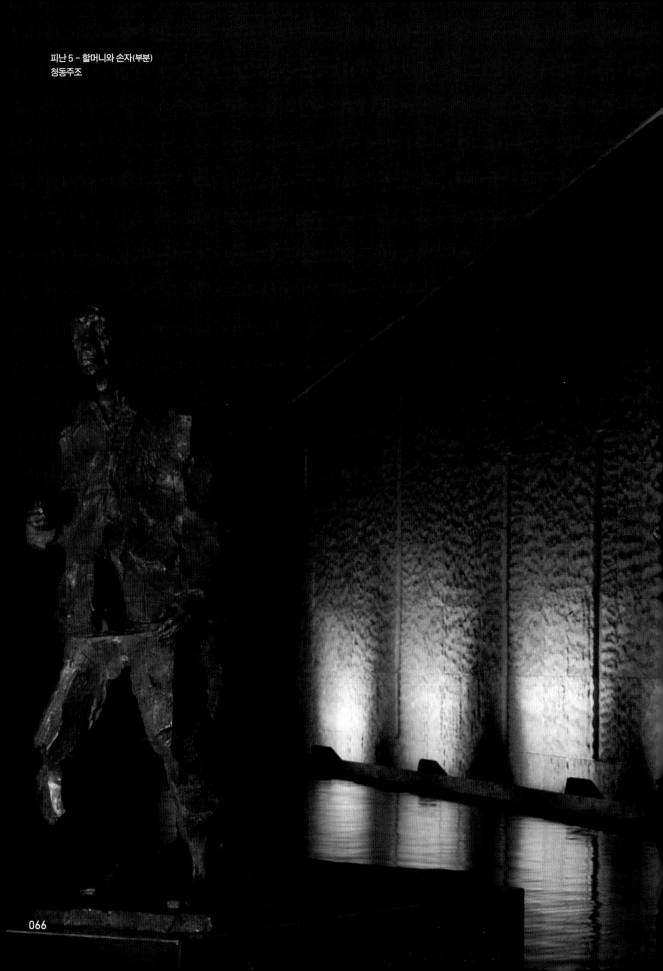

피난 5 – 할머니와 손자(부분)
청동주조

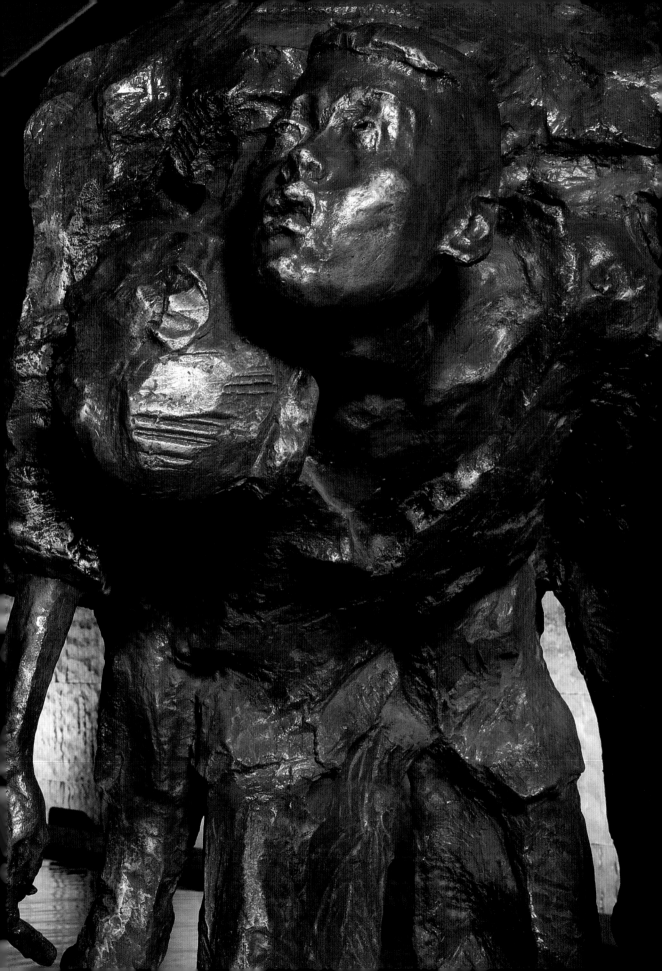

피난 5 - 할머니와 손자(부분)
청동주조

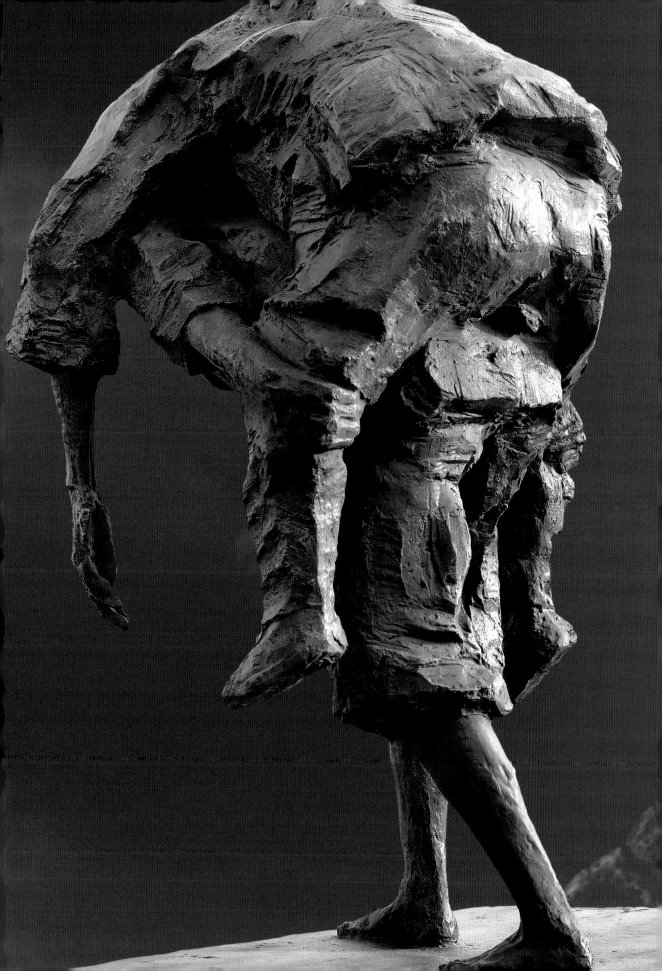

할머니,
죽으면 안 돼!

피난 5 - 할머니와 손자(부분)
청동주조

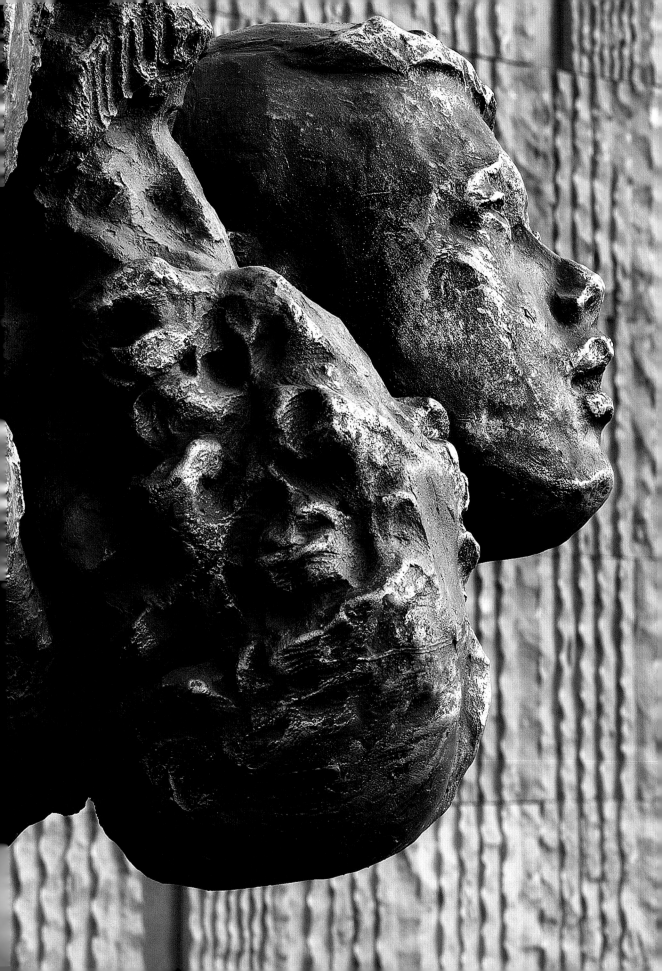

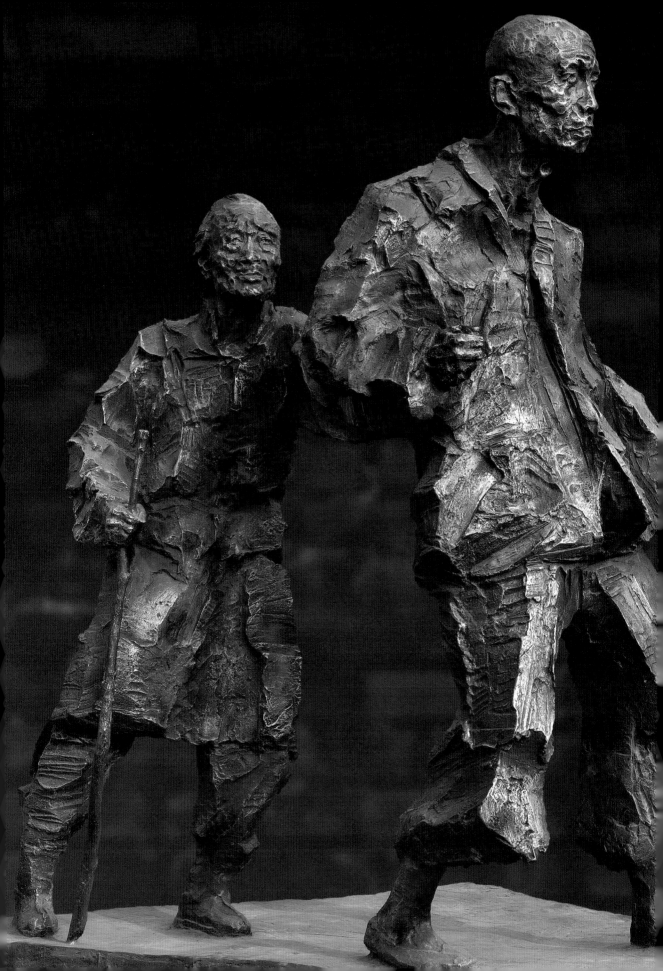

팔순의 노모여,
빨리 이 악마의 피비린내에서 도망가요!

피난 6 - 늙은 어머니(부분)
약 2.2미터
청동주조

피난 6 – 늙은 어머니(부분)
청동주조

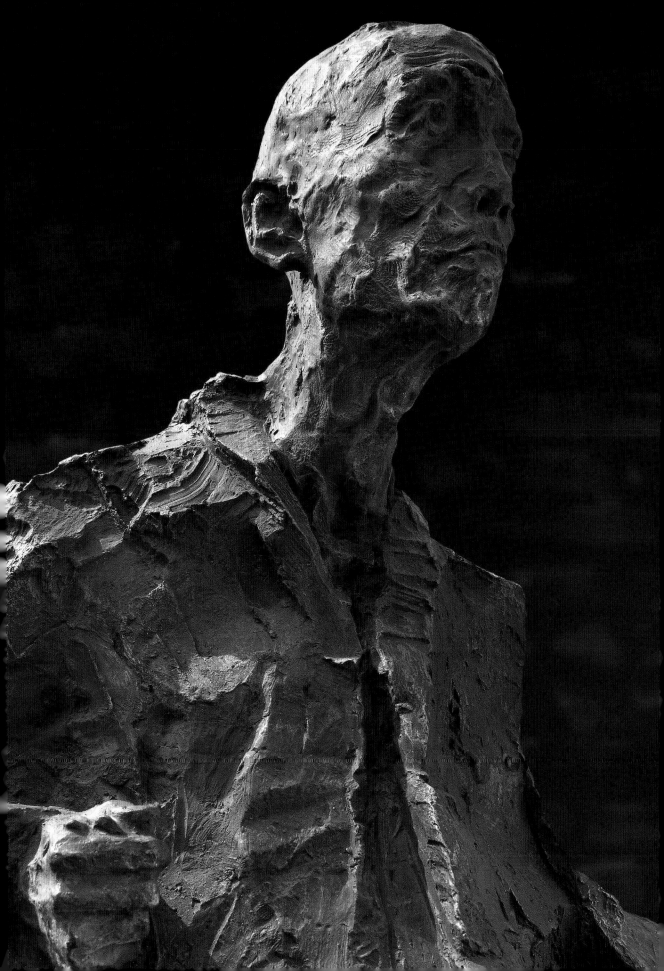

피난 6 - 늙은 어머니(부분)
청동주조

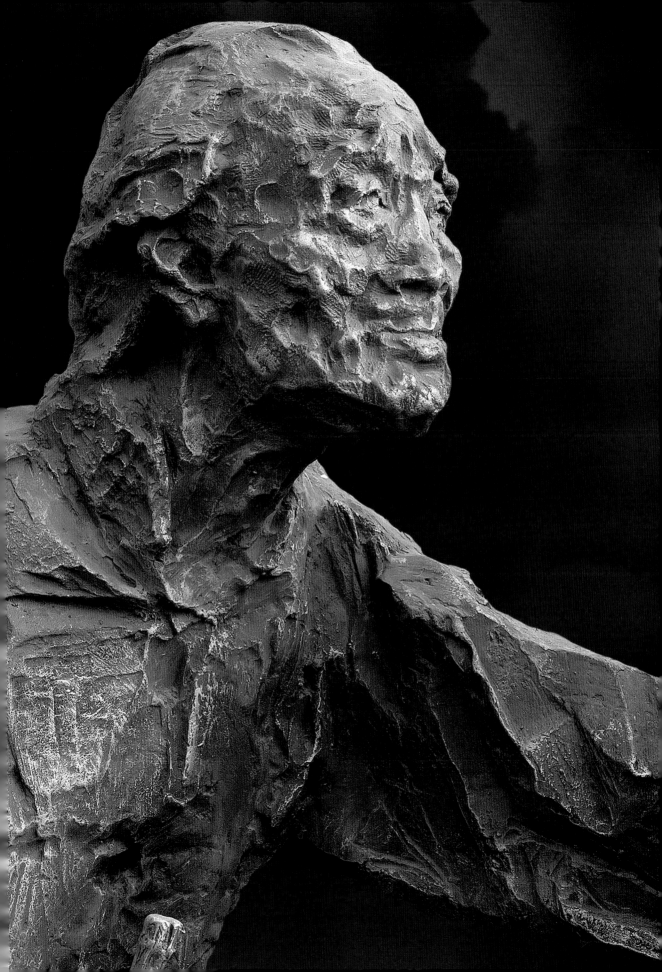

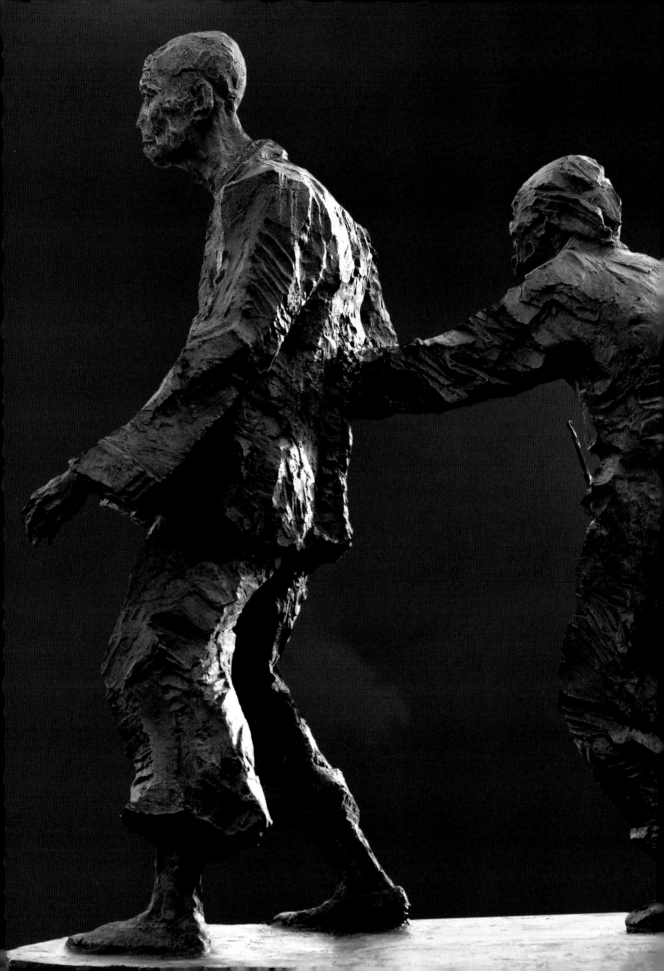

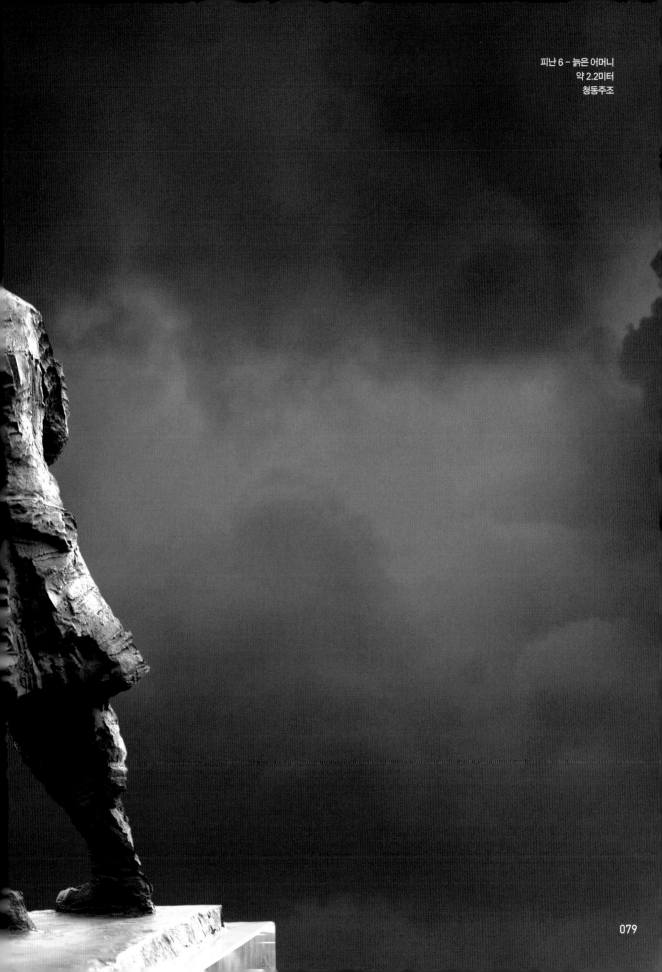

피난 6 - 늙은 어머니
약 2.2미터
청동주조

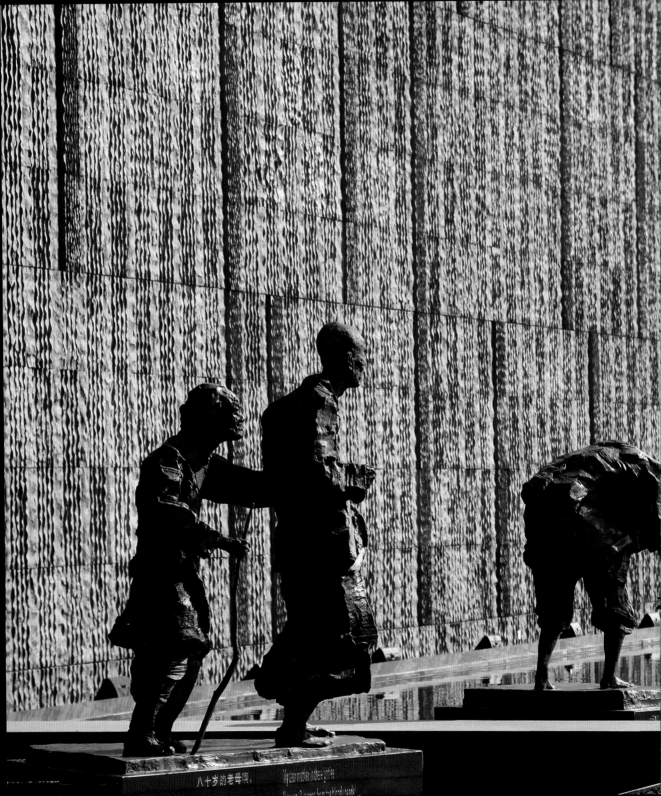

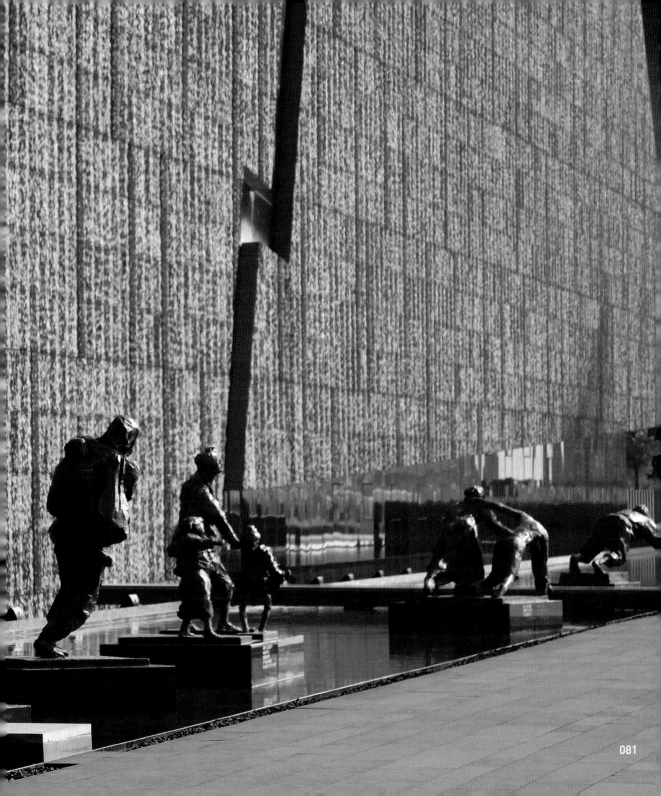

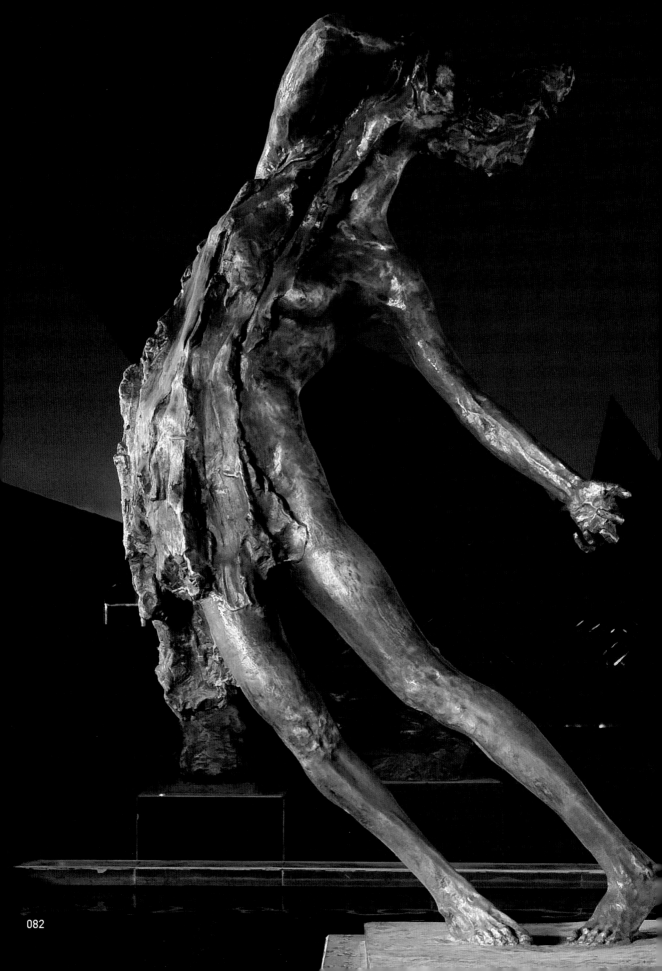

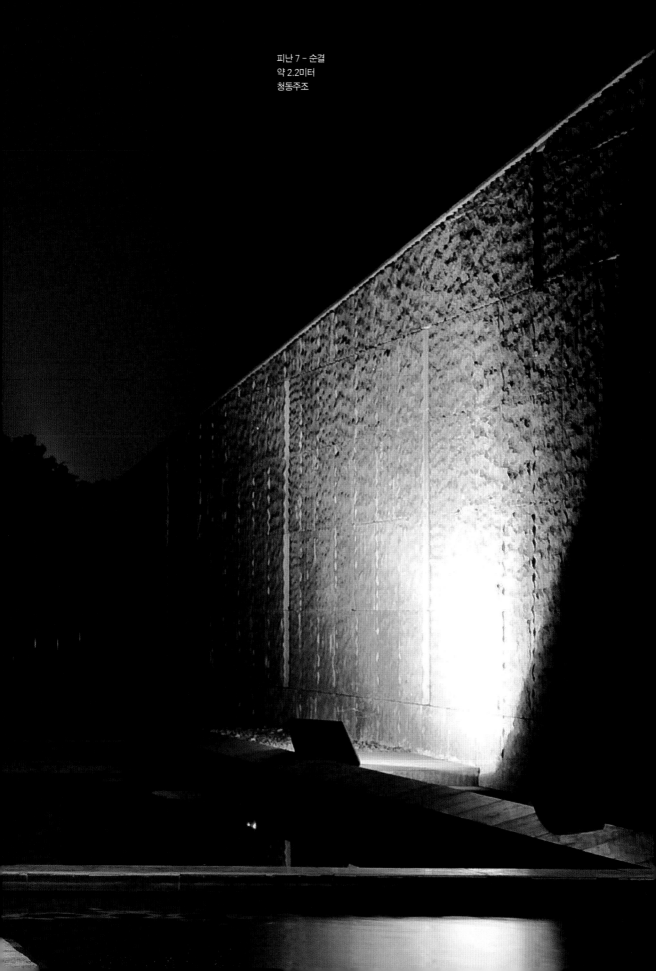

피난 7 - 순결
약 2.2미터
청동주조

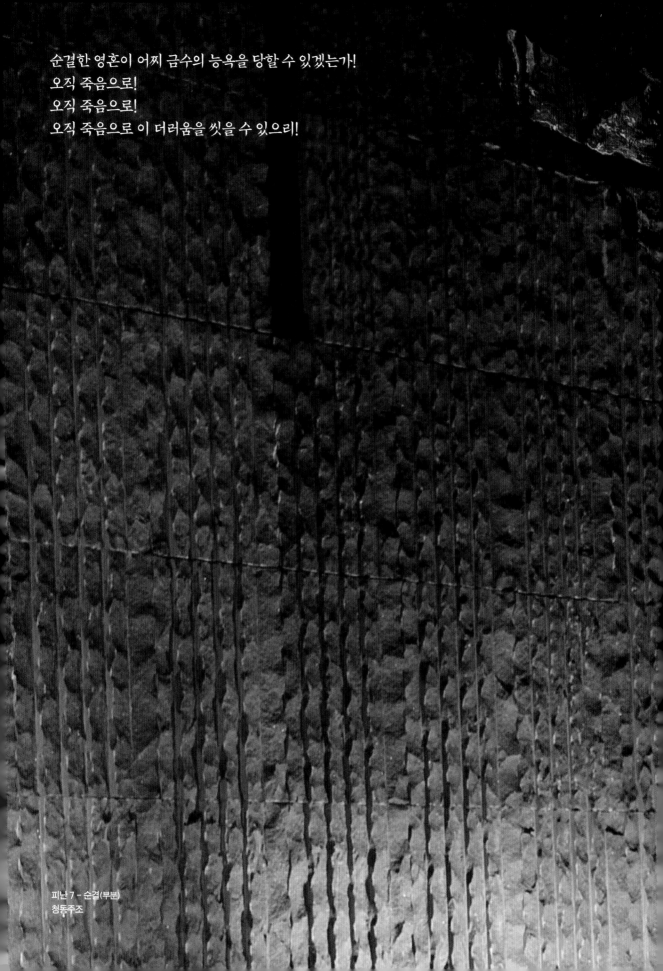

순결한 영혼이 어찌 금수의 능욕을 당할 수 있겠는가!
오직 죽음으로!
오직 죽음으로!
오직 죽음으로 이 더러움을 씻을 수 있으리!

피난 7 - 순결(부분)
청동주조

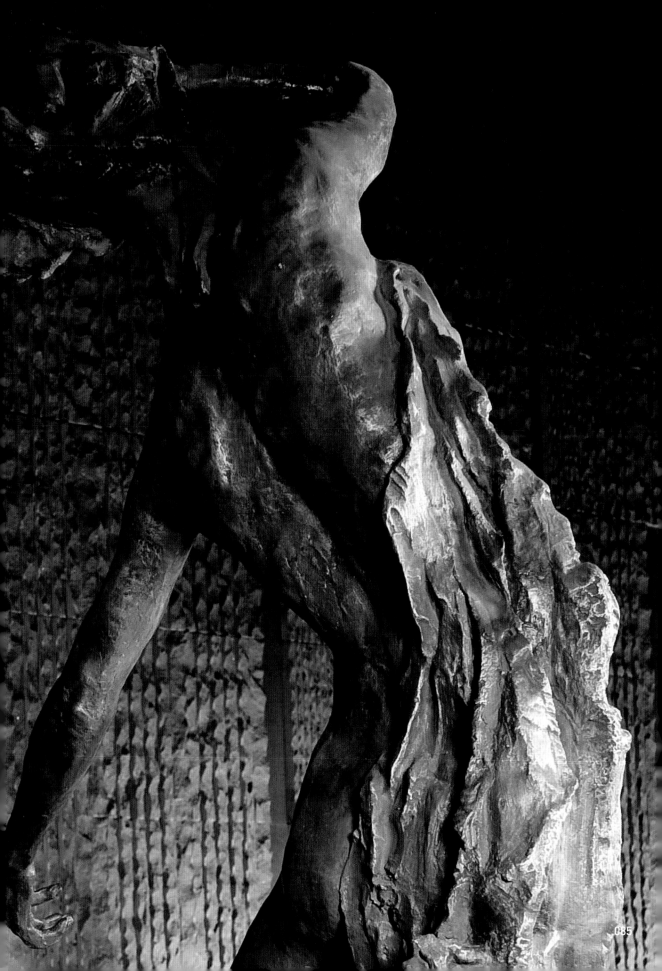

피난 7 – 순결
약 2.2미터
청동주조

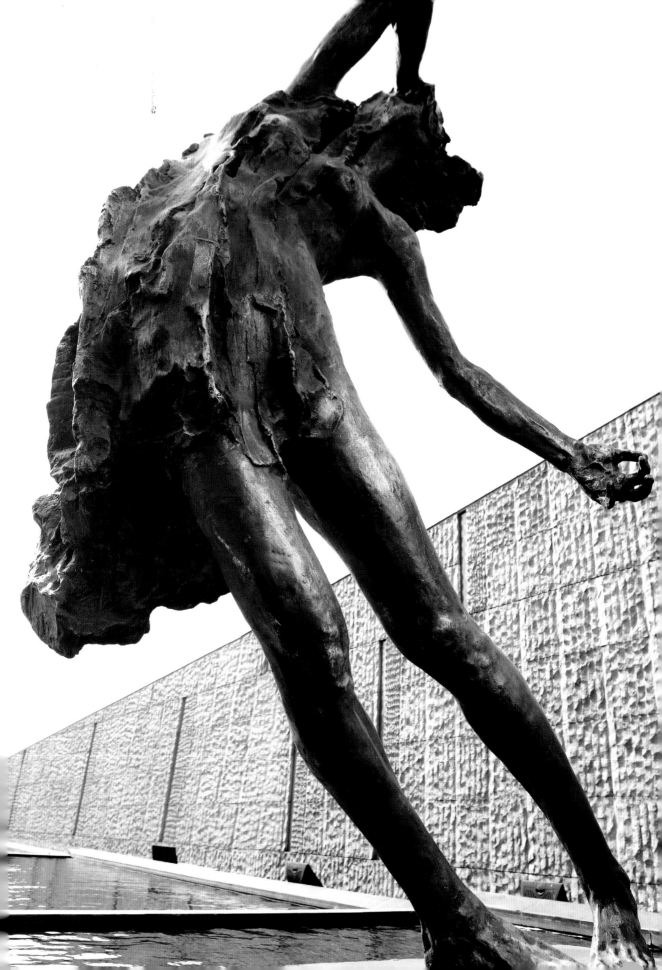

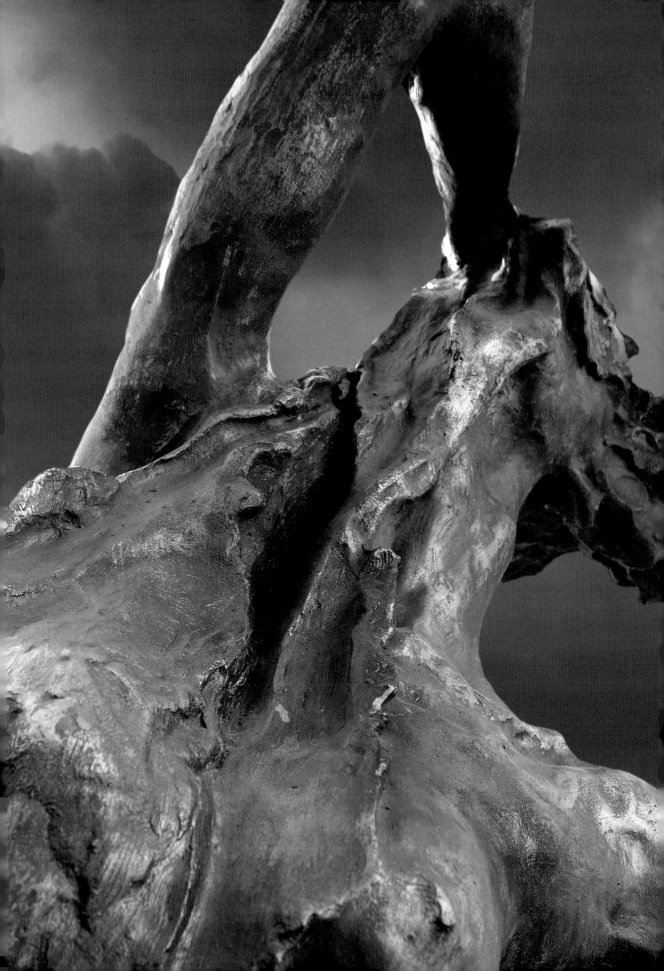

피난 7 - 순결(부분)
청동주조

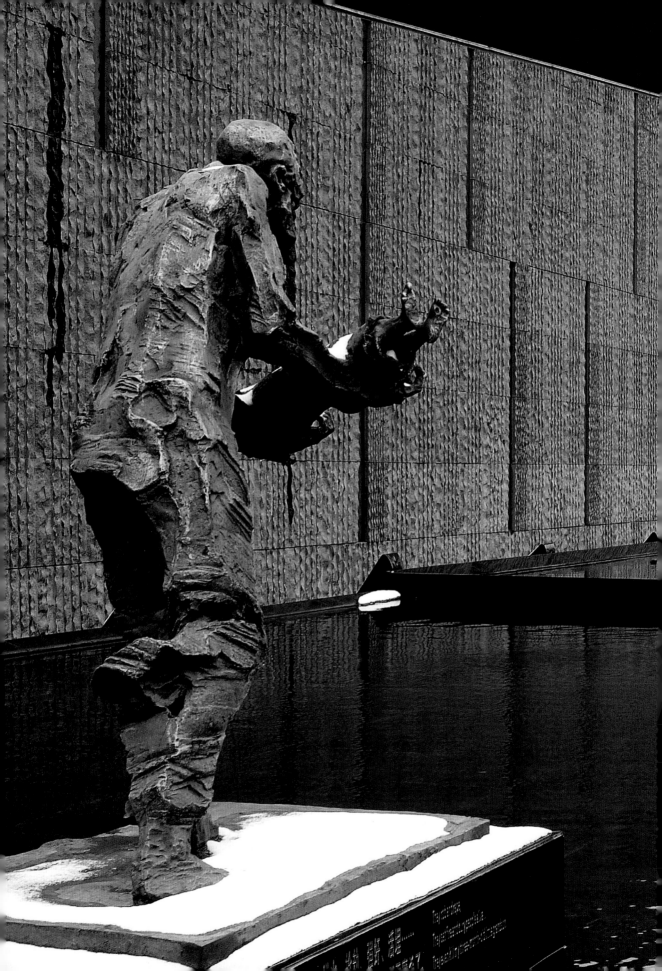

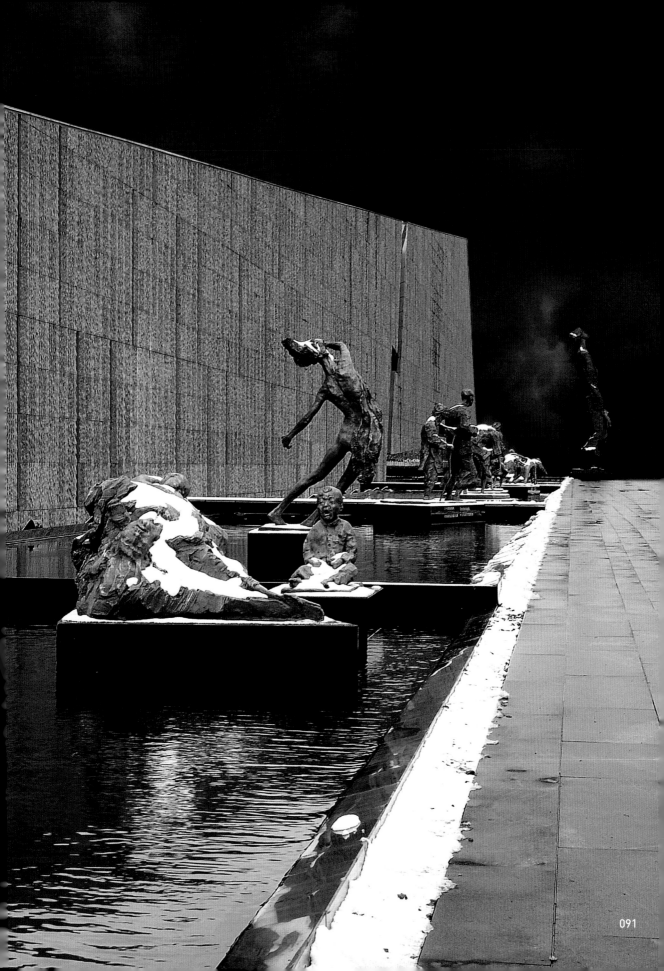

손자는 벌써 삿자리처럼 굳었다.

피난 8 – 어린 손자
약 2.2미터
청동주조

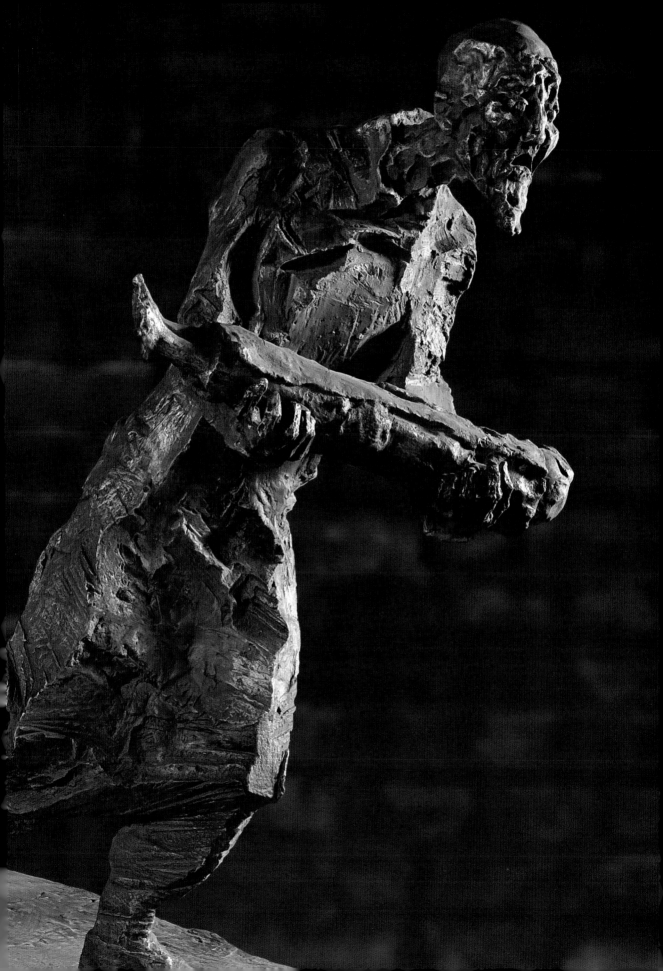

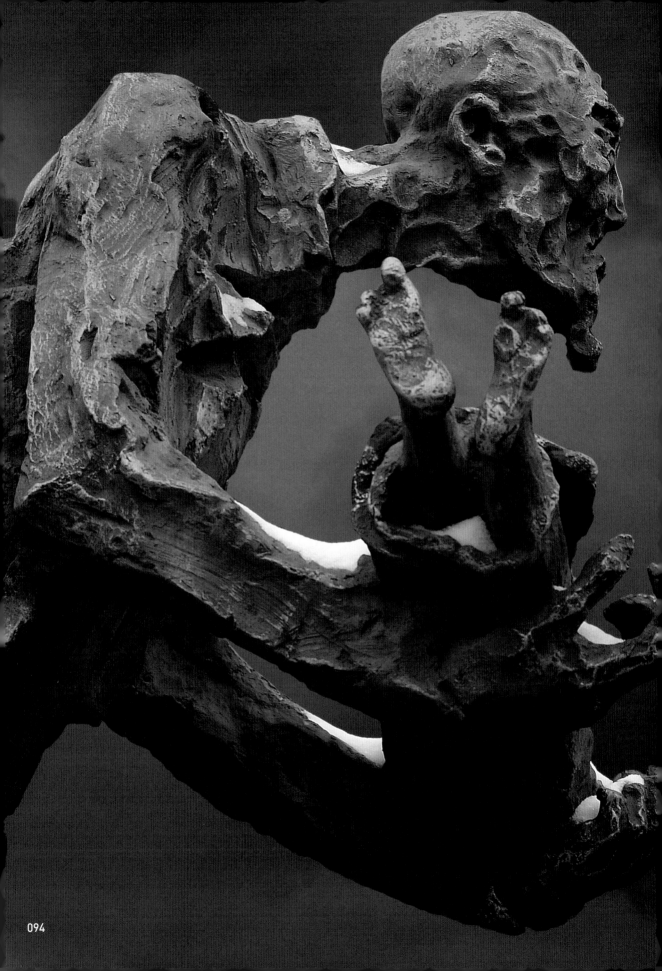

불쌍한 나의 손자……

피난 8 – 어린 손자(부분)
청동주조

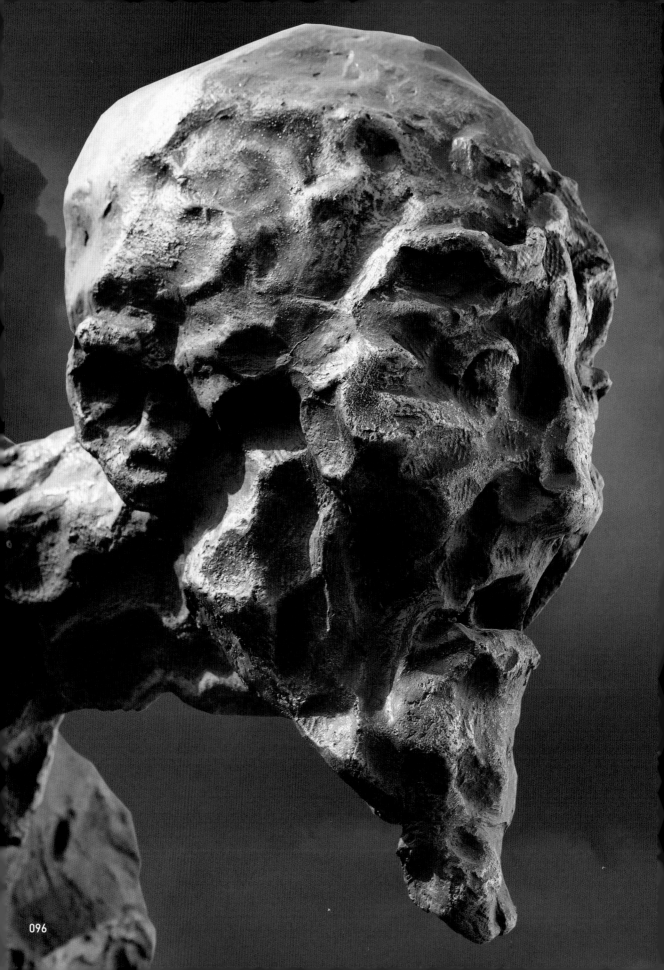

방화, 약탈, 강간, 생매장······
석 달밖에 안 된 어린 손자도 그 악마에 손에 죽었다.

피난 8 - 어린 손자(부분)
청동주조

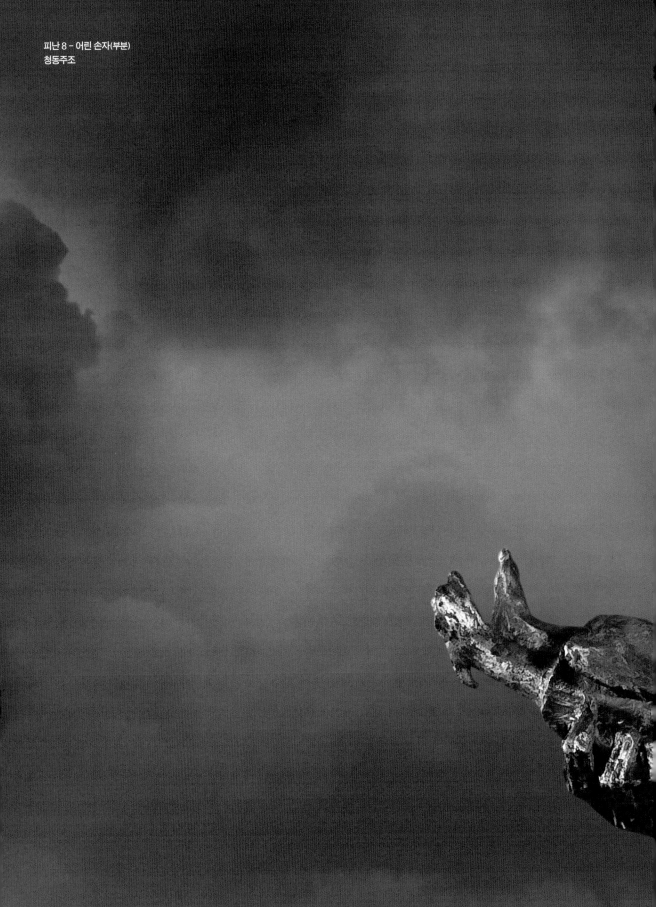

피난 8 - 어린 손자(부분)
청동주조

098

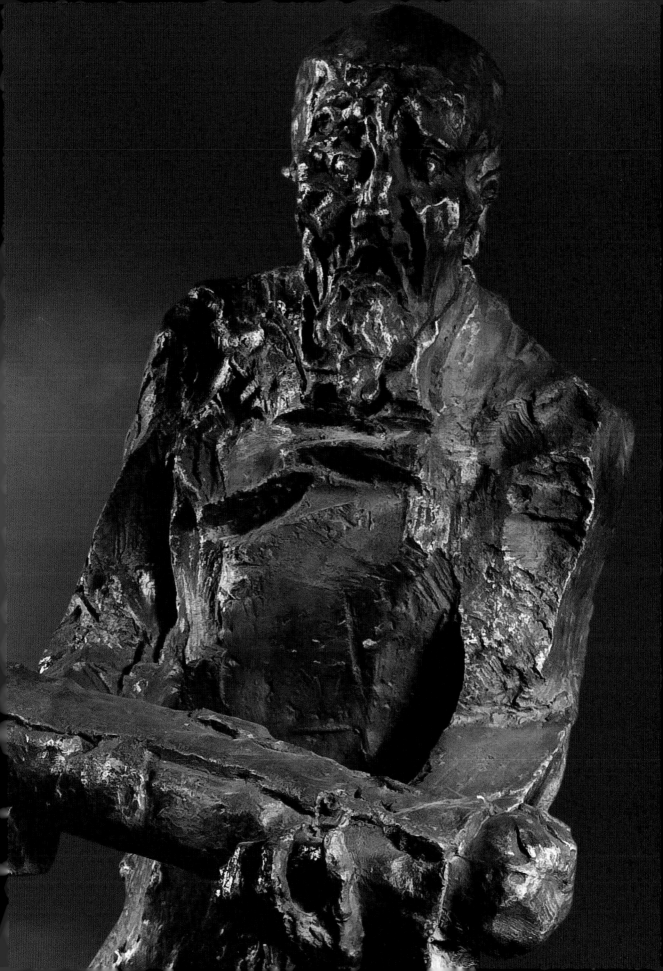

추위와 놀람에 우는 아이는 얼어버렸다!
불쌍한 아기가 엄마는 이미 찔려 죽었다는 것을 어떻게 알겠는가.
피와 젖, 눈물은
이미 엉켜 영원히 녹지 않는 얼음이 되었다.

피난 9 – 마지막 한 방울의 젖
약 2.2미터
청동주조

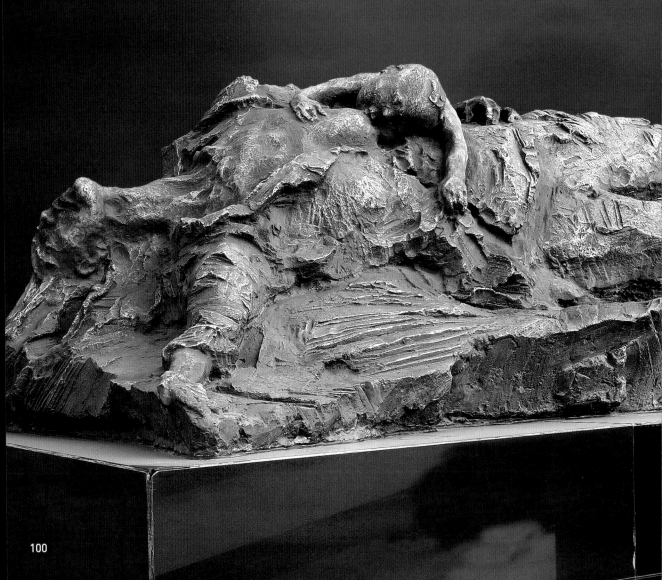

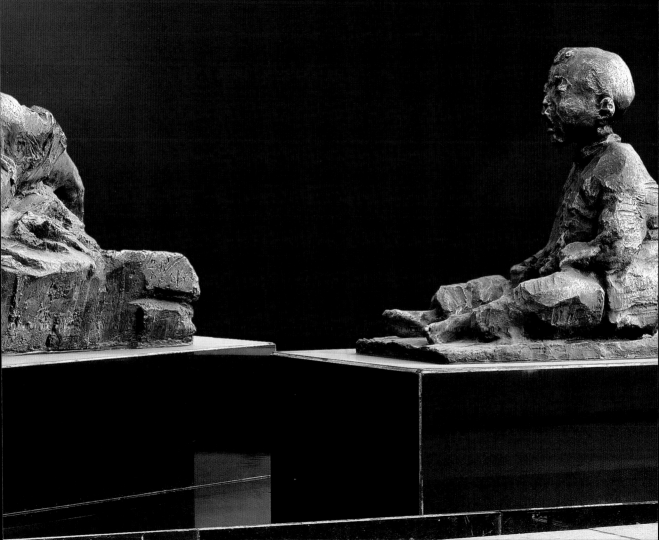

피난 9 - 마지막 한 방울의 젖(부분)
청동주조

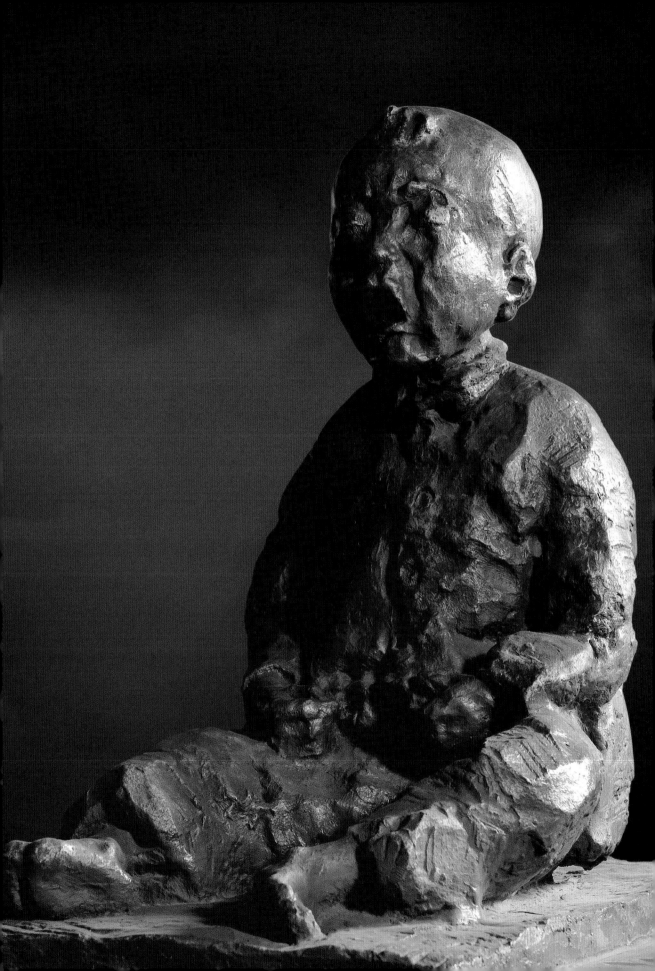

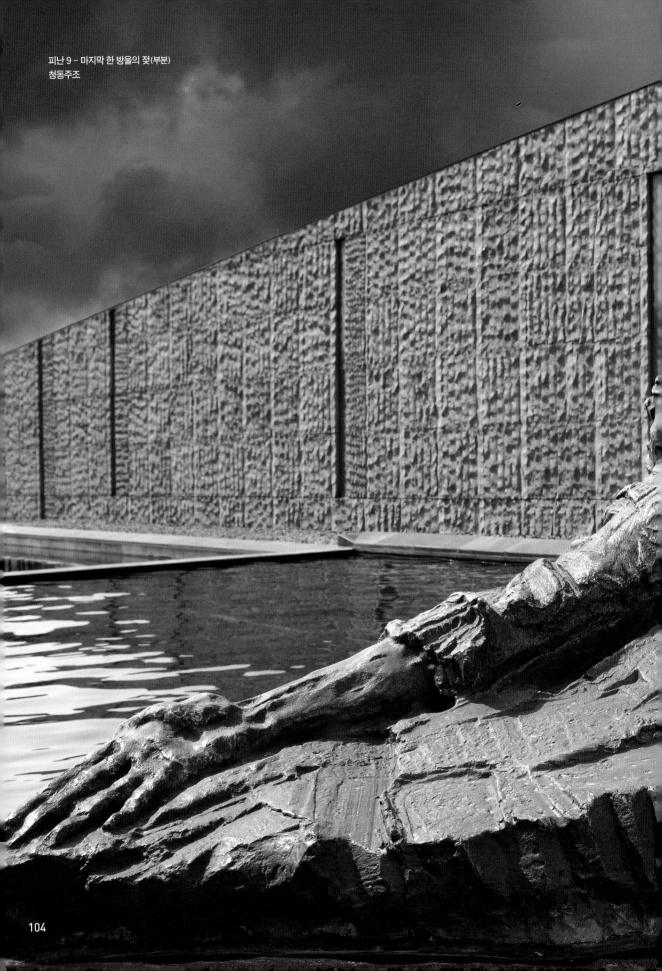

피난 9 – 마지막 한 방울의 젖(부분)
청동주조

104

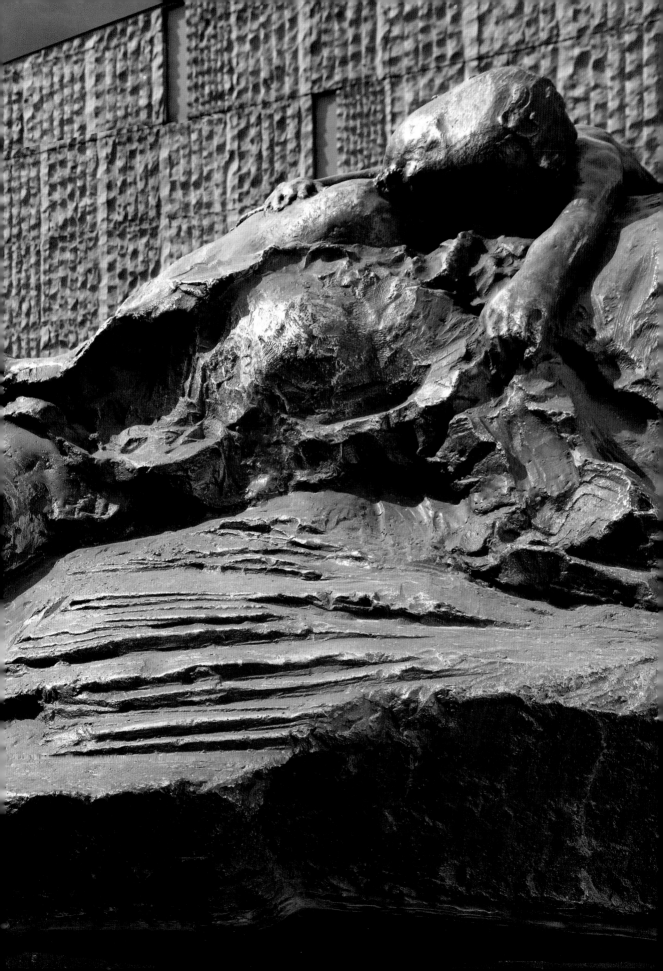

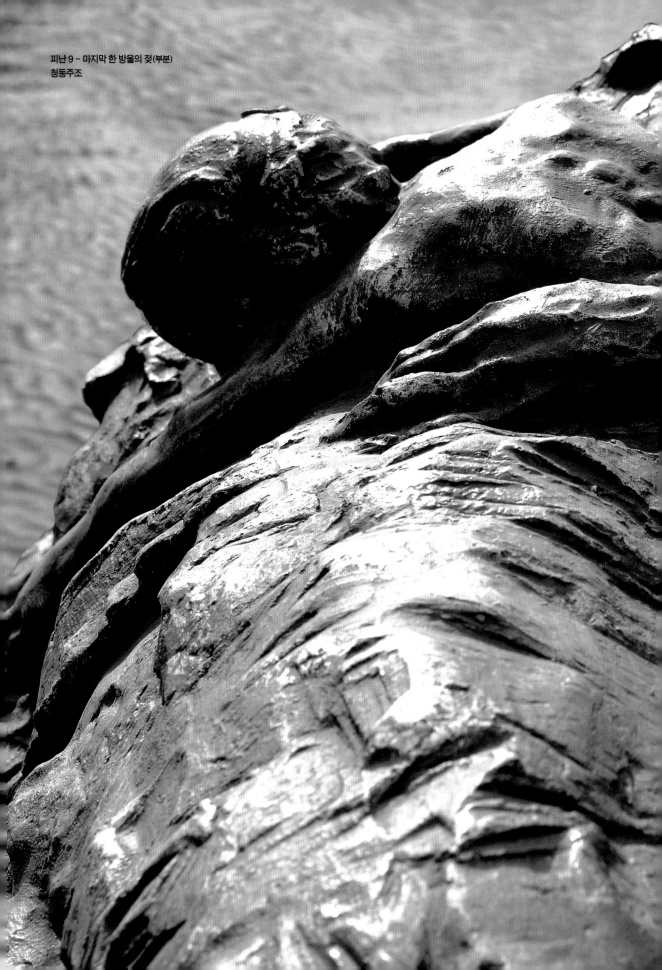

피난 9 – 마지막 한 방울의 젖(부분)
청동주조

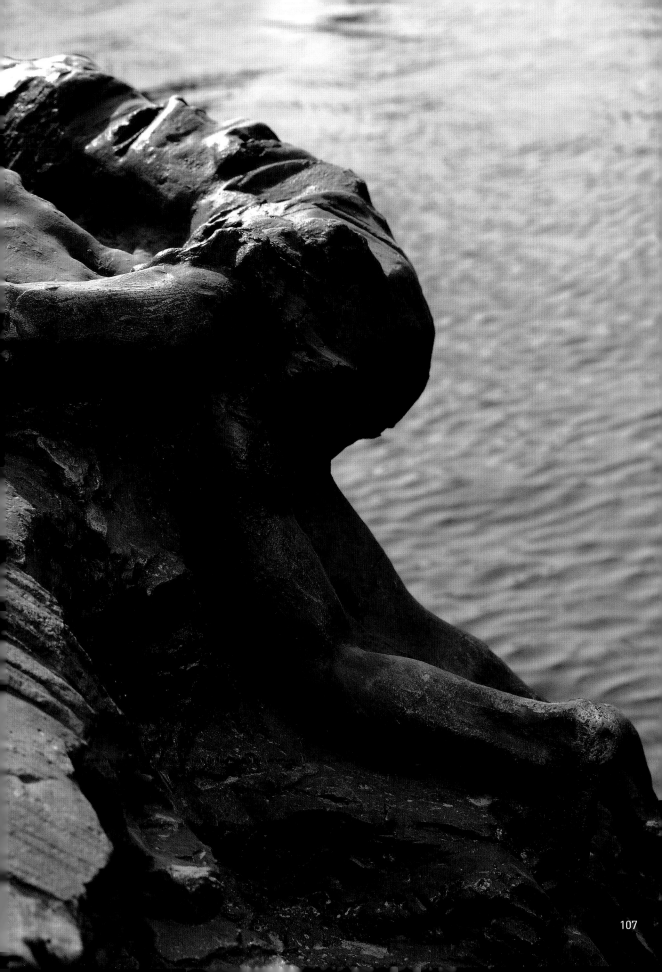

107

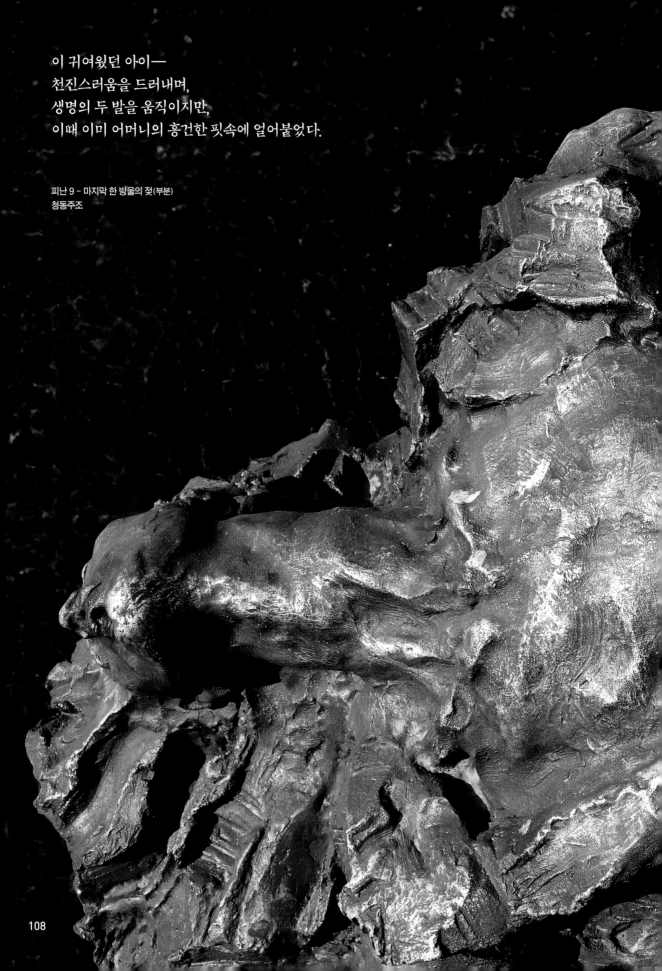

이 귀여웠던 아이—
천진스러움을 드러내며,
생명의 두 발을 움직이지만,
이때 이미 어머니의 흥건한 핏속에 얼어붙었다.

피난 9 - 마지막 한 방울의 젖(부분)
청동주조

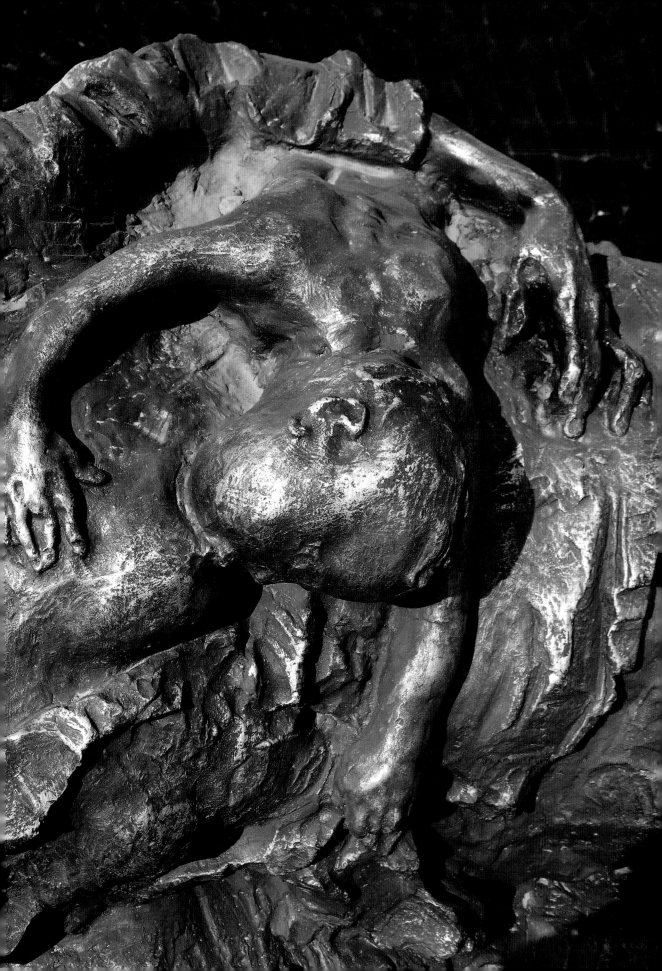

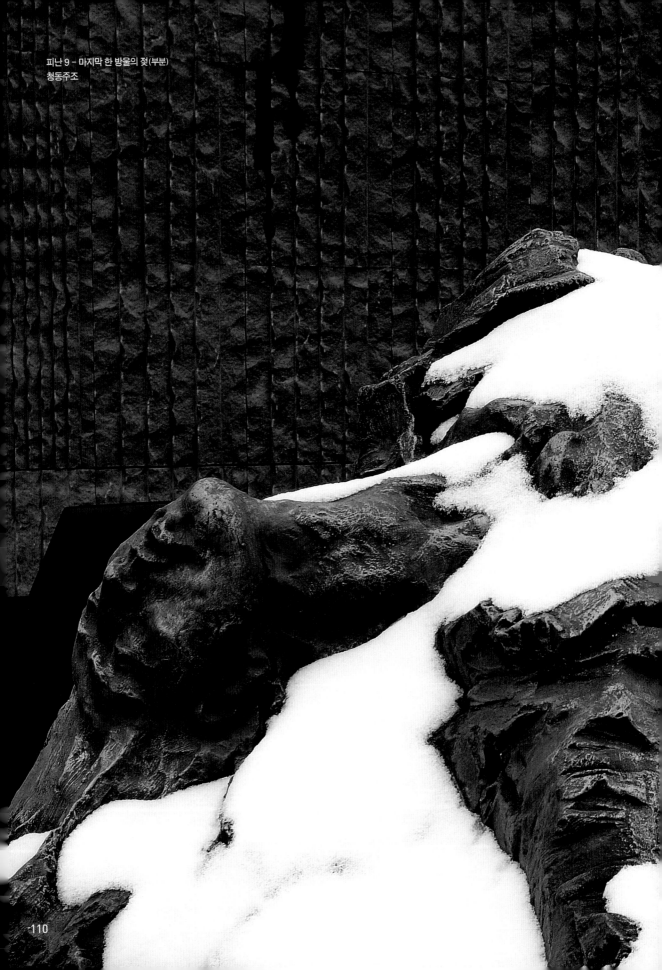

피난 9 − 마지막 한 방울의 젖(부분)
청동주조

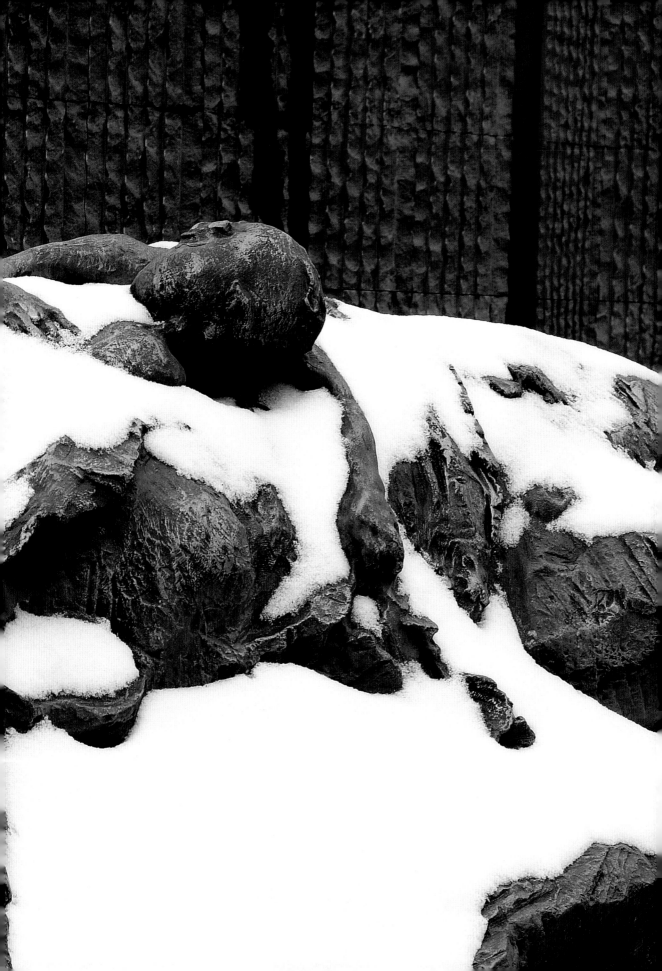

아,
눈을 감고,
편히 잠들거라!
원혼이여!
불쌍한 소년!
–한 승려의 피난길에서

피난 10 – 넋의 위로
약 2.2미터
청동주조

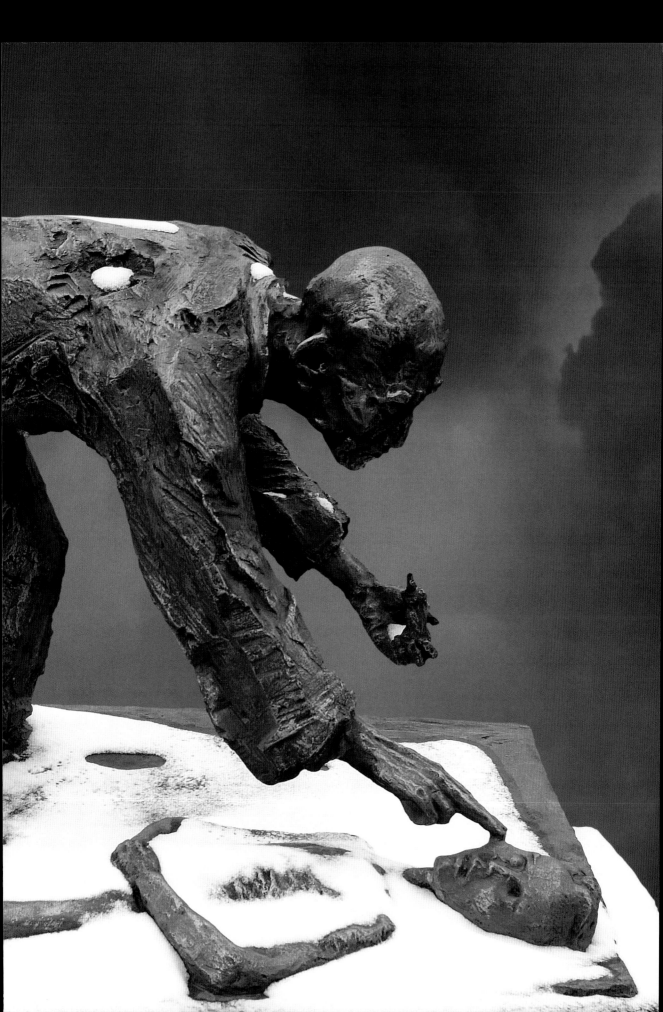

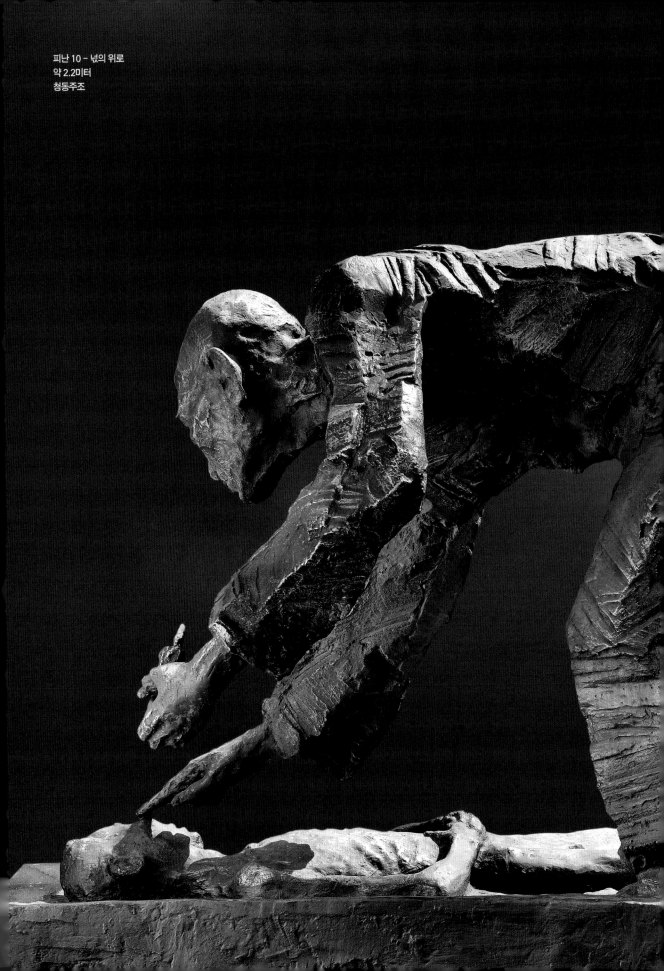

피난 10 – 넋의 위로
약 2.2미터
청동주조

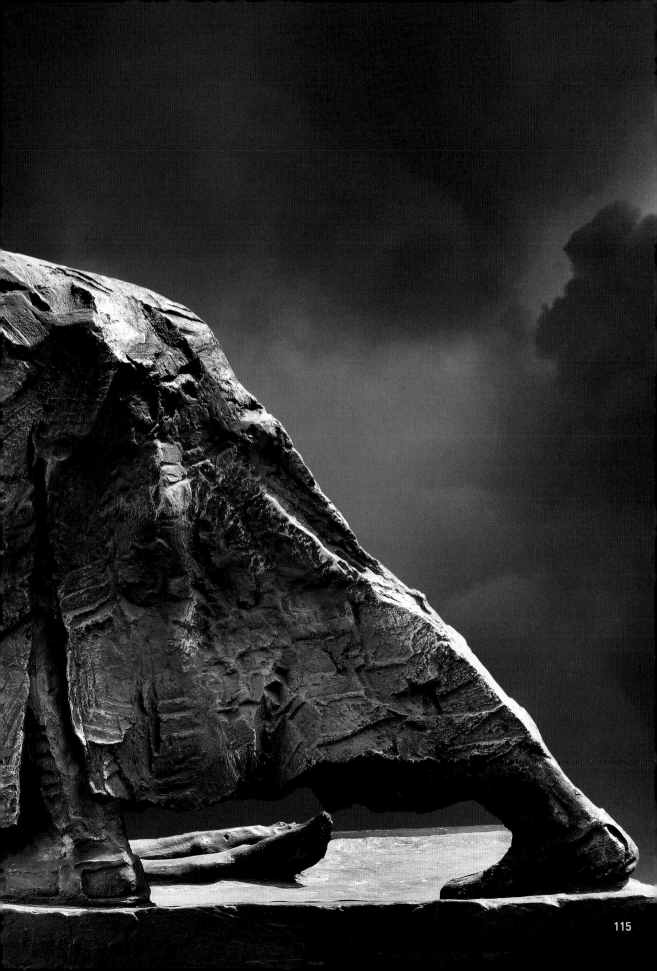

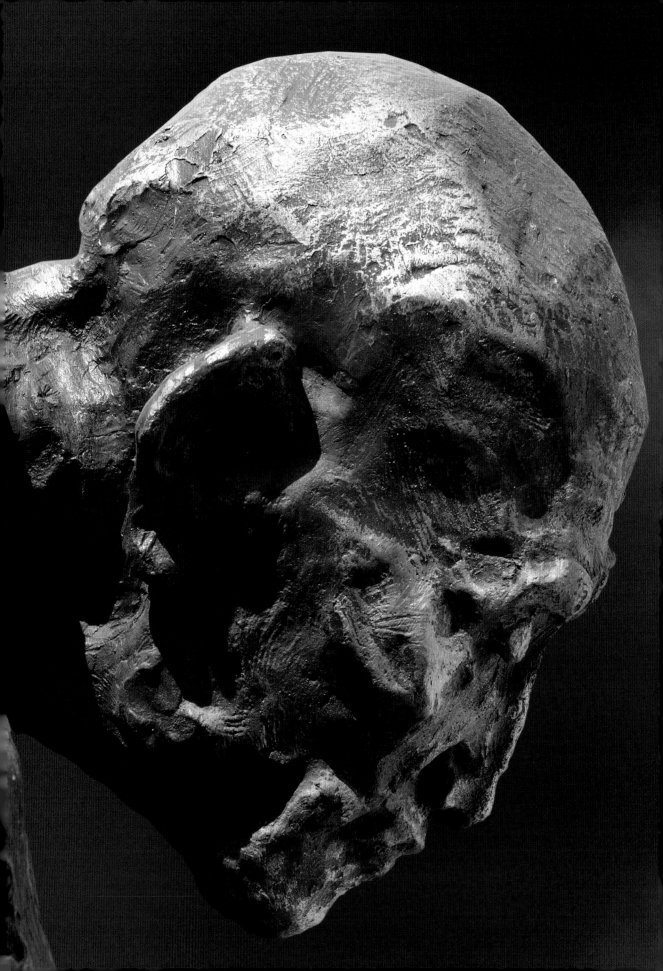

피난 10 - 넋의 위로
청동주조

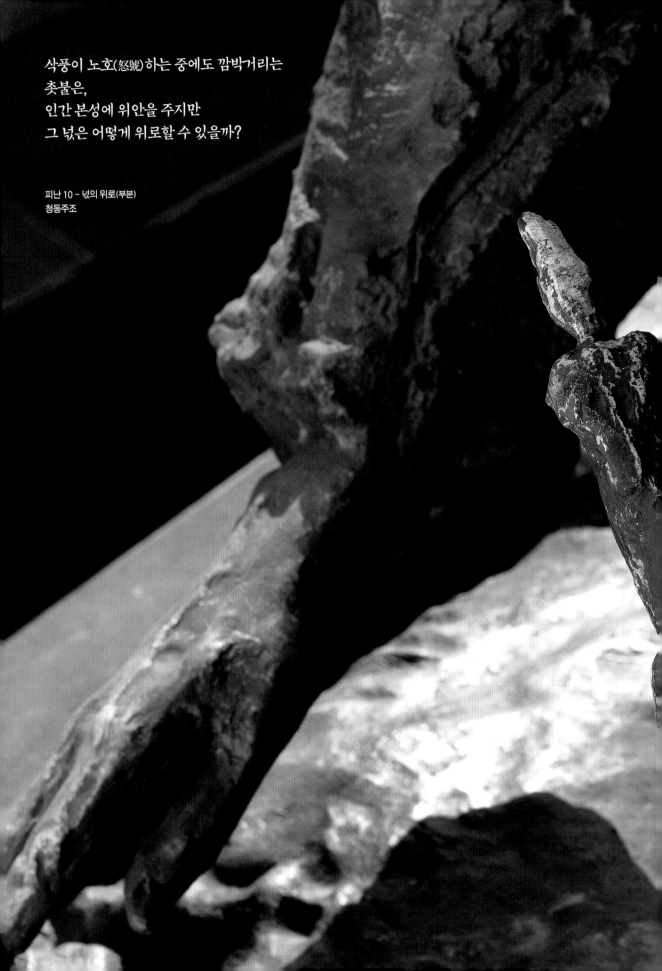

삭풍이 노호(怒號)하는 중에도 깜박거리는
촛불은,
인간 본성에 위안을 주지만
그 넋은 어떻게 위로할 수 있을까?

피난 10 – 넋의 위로(부분)
청동주조

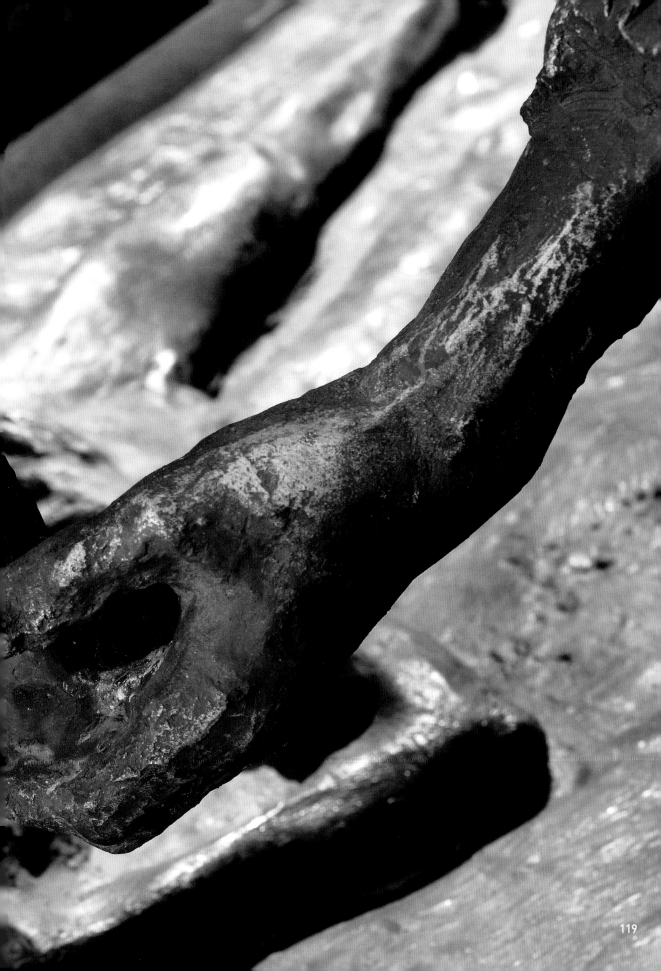

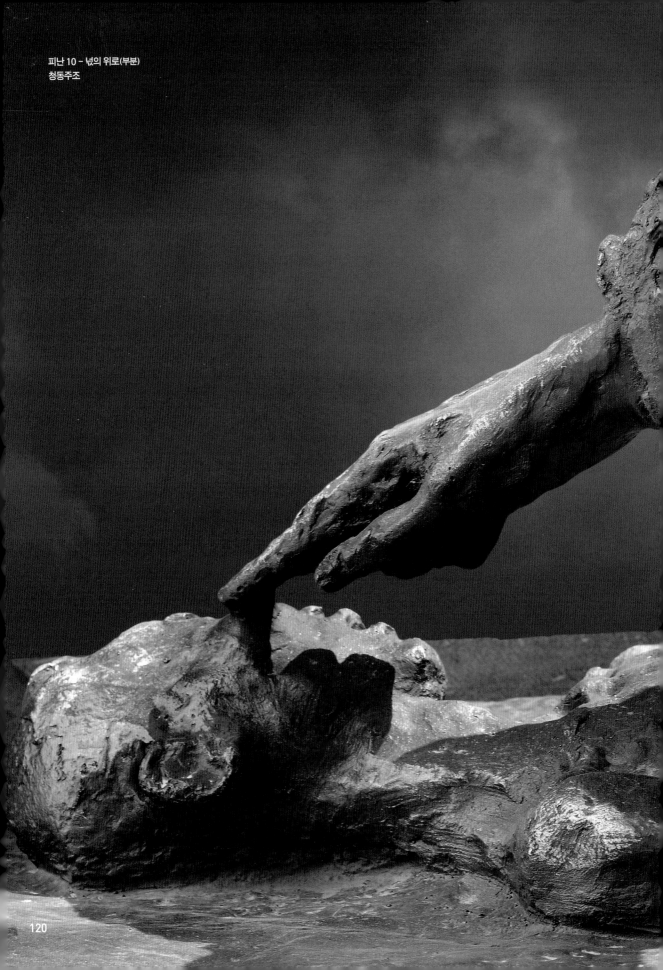

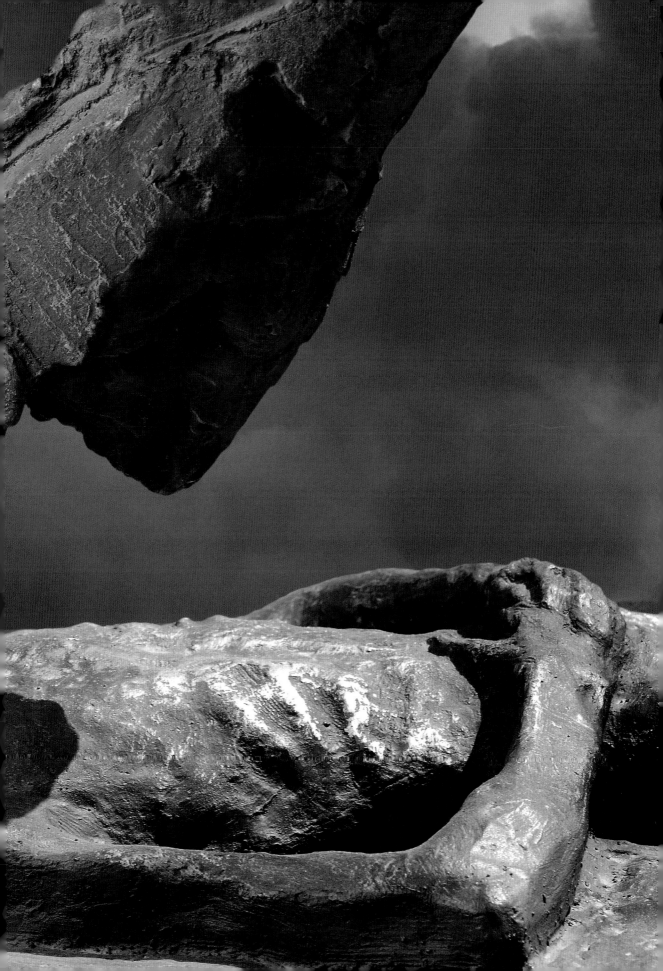

원혼의 아우성

나는 말로 형용할 수 없는 비창함으로 그 피비린내 나는
비바람을 추억하며,
나는 떨리는 손으로 그 30만 망령의 원혼을 어루만지고,
나는 갓난아이의 마음으로 이 고난당한 민족의 아픔을 조각한다.
나는 간구한다,
나는 소망한다.
유구한 민족의 각성을!
정신의 굴기를!

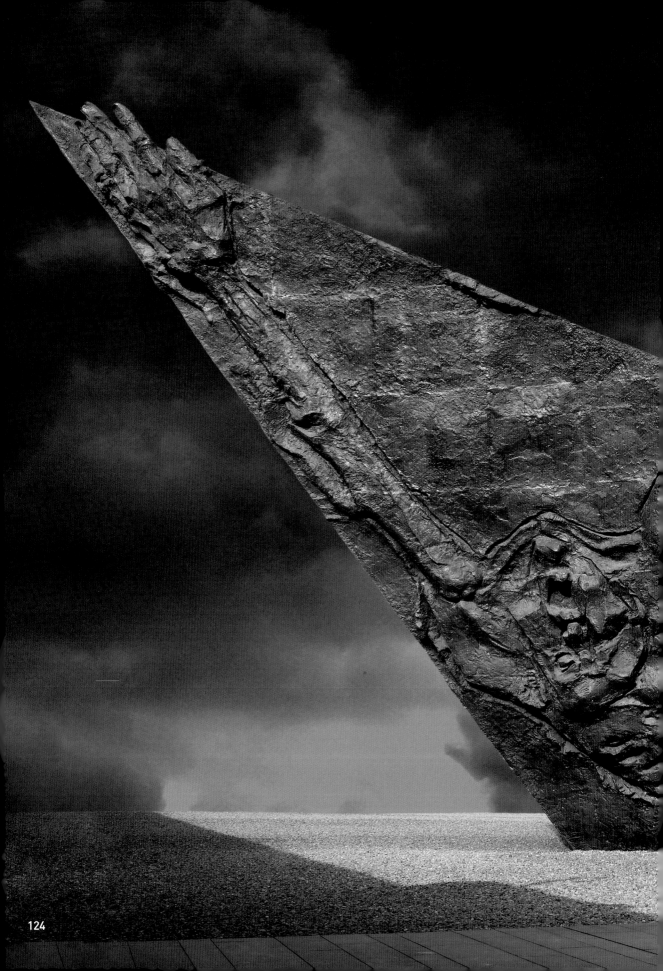

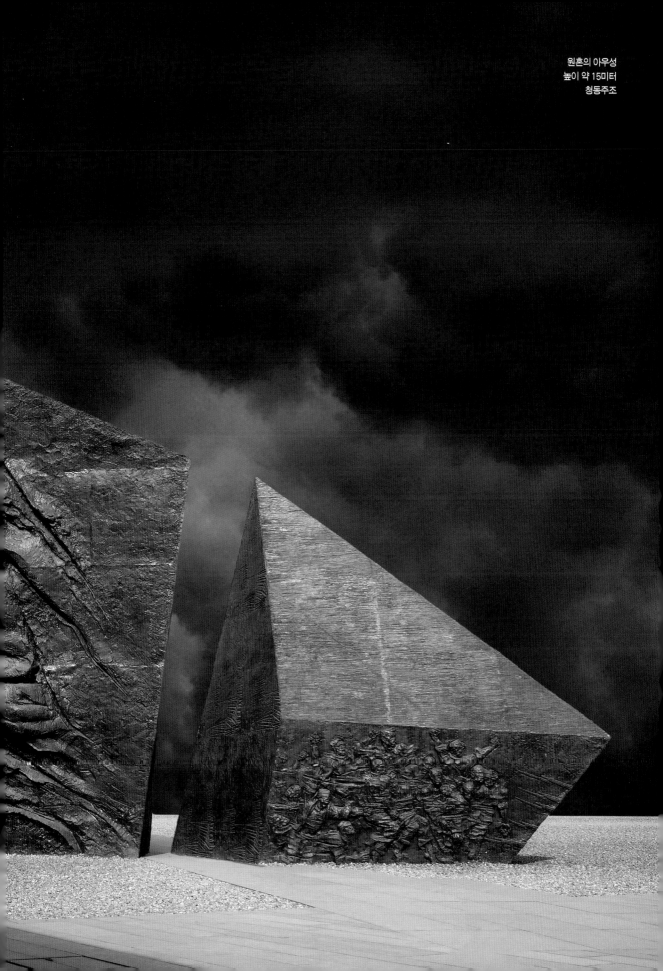

원혼의 아우성
높이 약 15미터
청동주조

원혼의 아우성(부분)
청동주조

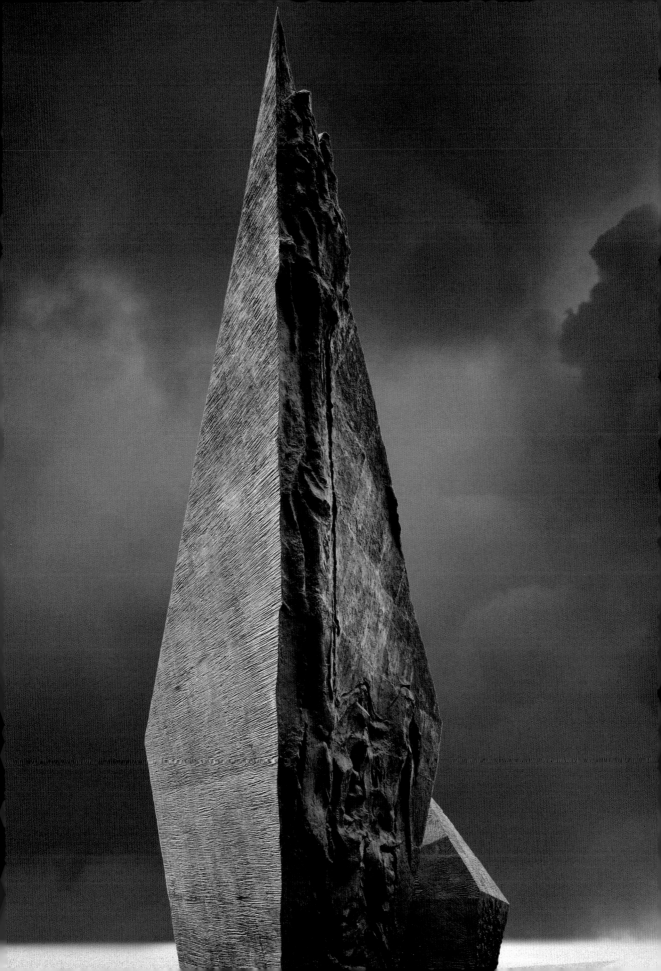

원혼의 아우성(부분)
청동주조

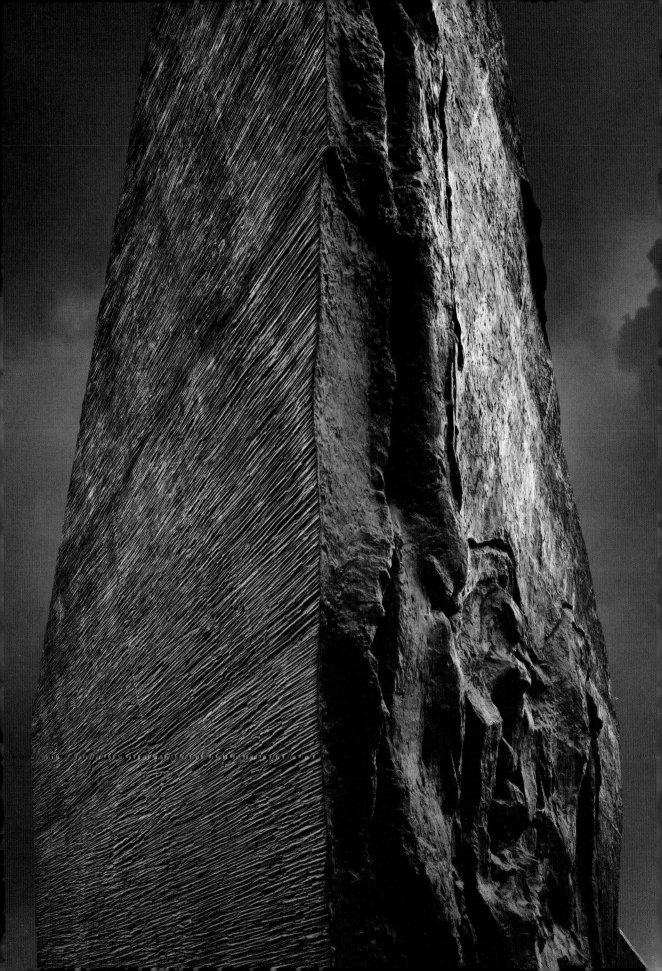

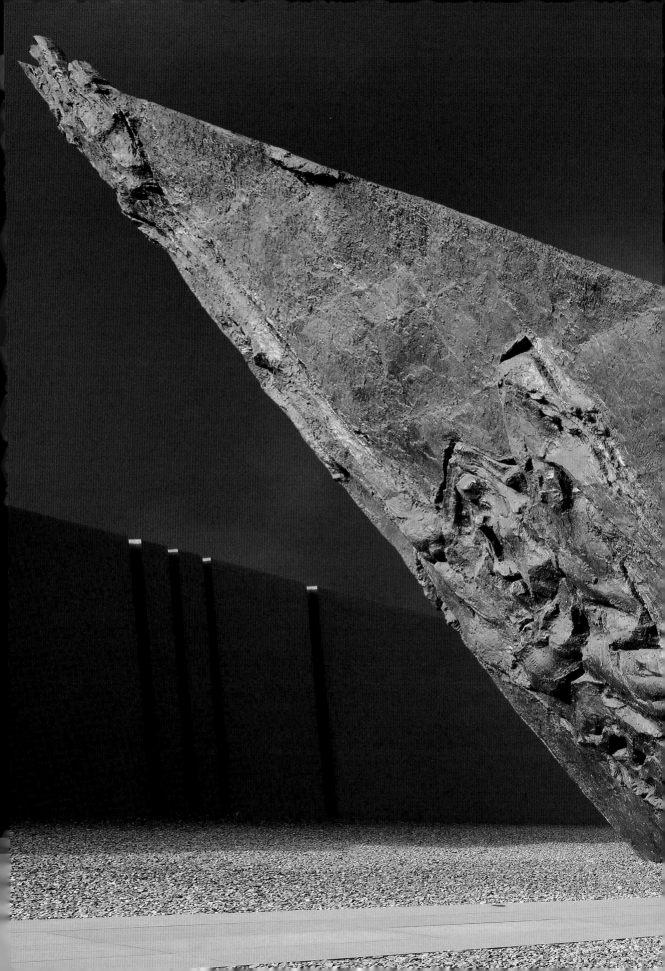

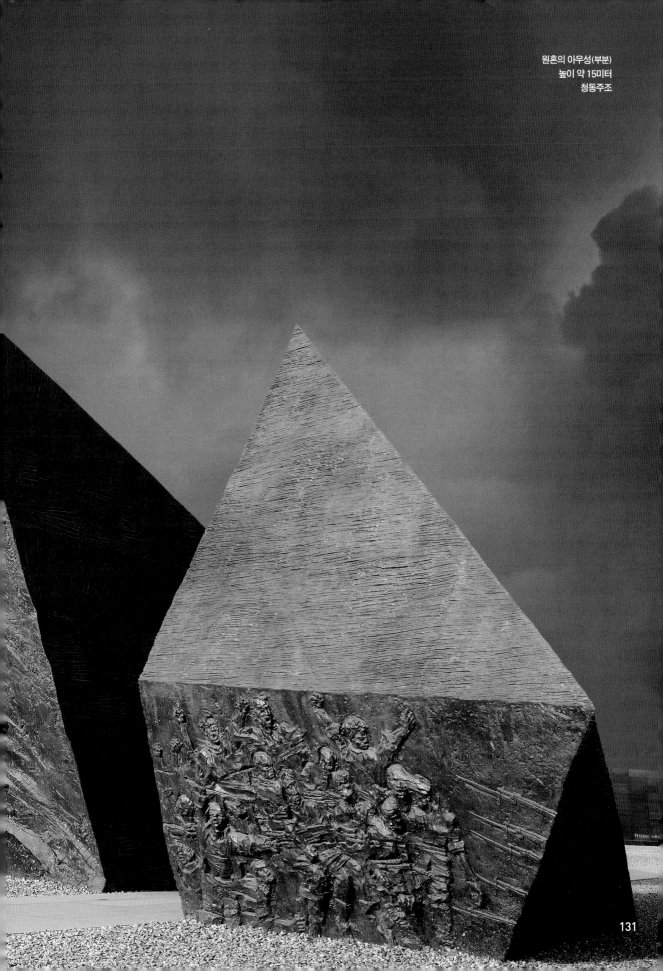

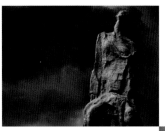

P 012

가파인망
(부분)
청동주조

The Shattered Family
(partial view)
Bronze

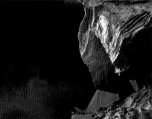

P 022

가파인망
(부분)
청동주조

The Shattered Family
(partial view)
Bronze

P 014

가파인망
높이 11.5미터
청동주조

The Shattered Family
about 11.5m high,
Bronze

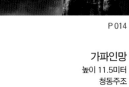
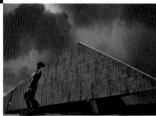

P 027

피난(시리즈 조소)
각 조각의 높이는 약 2.2미터
모두 10개
청동주조

To Flee (group sculpture)
about 2.2m high,
ten groups of suclptures,
Bronze

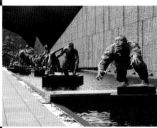

P 016

가파인망
(부분)
청동주조

The Shattered Family
(partial view)
Bronze

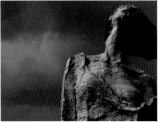

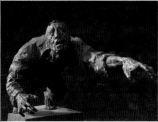

P 029

피난 1-구생
약 2.2미터
청동주조

To Flee – To Survive
about 2.2m high,
Bronze

P 018

가파인망
(부분)
청동주조

The Shattered Family
(partial view)
Bronze

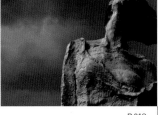
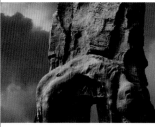
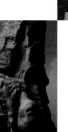

P 031

피난 1-구생
(부분)
청동주조

To Flee – To Survive
(partial view)
Bronze

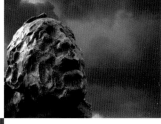

P 020

가파인망
(부분)
청동주조

The Shattered Family
(partial view)
Bronze

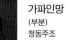
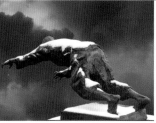

P 032

피난 1-구생
약 2.2미터
청동주조

To Flee – To Survive
about 2.2m high,
Bronze

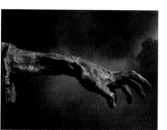

P 034

피난 1-구생
(부분)
청동주조

To Flee – To Survive
(partial view)
Bronze

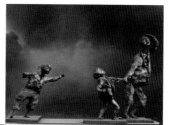

P 045

피난 3-고아
약 2.2미터
청동주조

To Flee – The Orphan
about 2.2m high,
Bronze

P 037

피난 2-몸부림
약 2.2미터
청동주조

To Flee – To Struggle
about 2.2m high,
Bronze

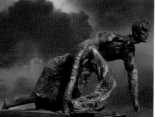

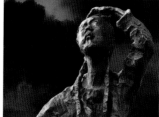

P 046

피난 3-고아
(부분)
청동주조

To Flee – The Orphan
(partial view)
Bronze

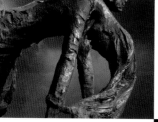

P 039

피난 2-몸부림
(부분)
청동주조

To Flee – To Struggle
(partial view)
Bronze

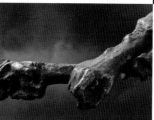

P 048

피난 3-고아
(부분)
청동주조

To Flee – The Orphan
(partial view)
Bronze

P 040

피난 2-몸부림
(부분)
청동주조

To Flee – To Struggle
(partial view)
Bronze

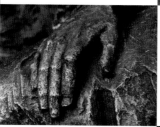

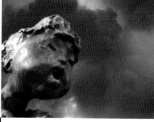

P 051

피난 3-고아
(부분)
청동주조

To Flee – The Orphan
(partial view)
Bronze

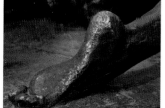

P 042

피난 2-몸부림
(부분)
청동주조

To Flee – To Struggle
(partial view)
Bronze

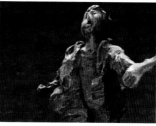

P 052

피난 3-고아
(부분)
청동주조

To Flee – The Orphan
(partial view)
Bronze

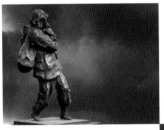

P 055

피난 4-어머니와 아들
약 2.2미터
청동주조

To Flee – Mother and Son
about 2.2m high,
Bronze

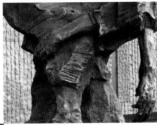

P 065

피난 5-할머니와 손자
(부분)
청동주조

To Flee – Grandmother and Grandson
(partial view)
Bronze

P 056

피난 4-어머니와 아들
(부분)
청동주조

To Flee – Mother and Son
(partial view)
Bronze

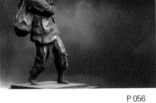

P 066

피난 5-할머니와 손자
(부분)
청동주조

To Flee – Grandmother and Grandson
(partial view)
Bronze

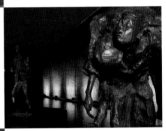

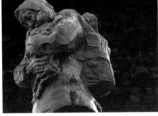

P 059

피난 4-어머니와 아들
(부분)
청동주조

To Flee – Mother and Son
(partial view)
Bronze

P 068

피난 5-할머니와 손자
(부분)
청동주조

To Flee – Grandmother and Grandson
(partial view)
Bronze

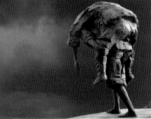

P 060

피난 4-어머니와 아들
(부분)
청동주조

To Flee – Mother and Son
(partial view)
Bronze

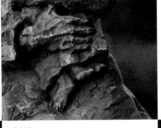

P 070

피난 5-할머니와 손자
(부분)
청동주조

To Flee – Grandmother and Grandson
(partial view)
Bronze

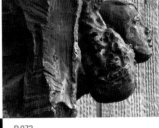

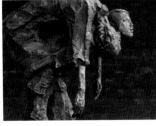

P 062

피난 5-할머니와 손자
(부분)
청동주조

To Flee – Grandmother and Grandson
(partial view)
Bronze

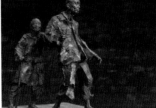

P 073

피난 6-늙은 어머니
약 2.2미터
청동주조

To Flee – The Elderly Mother
about 2.2m high,
Bronze

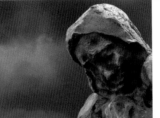

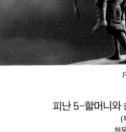

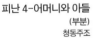

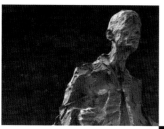

P 074

피난 6-늙은 어머니
(부분)
청동주조

To Flee – The Elderly Mother
(partial view)
Bronze

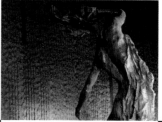

P 085

피난 7-순결
(부분)
청동주조

To Flee – A Holy Soul
(partial view)
Bronze

P 076

피난 6-늙은 어머니
(부분)
청동주조

To Flee – The Elderly Mother
(partial view)
Bronze

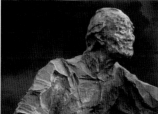

P 086

피난 7-순결
약 2.2미터
청동주조

To Flee – A Holy Soul
about 2.2m high,
Bronze

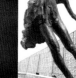

P 079

피난 6-늙은 어머니
약 2.2미터
청동주조

To Flee – The Elderly Mother
about 2.2m high,
Bronze

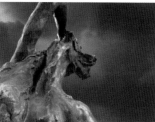

P 089

피난 7-순결
(부분)
청동주조

To Flee – A Holy Soul
(partial view)
Bronze

P 081

피난(시리즈 조소)
각 조각의 높이는 약 2.2미터
모두 10개
청동주조

To Flee (group sculpture)
about 2.2m high,
ten groups of suclptures,
Bronze

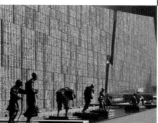

P 091

피난(시리즈 조소)
각 조각의 높이는 약 2.2미터
모두 10개
청동주조

To Flee (group sculpture)
about 2.2m high,
ten groups of suclptures,
Bronze

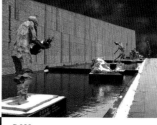

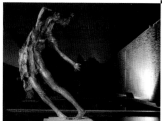

P 082

피난 7-순결
약 2.2미터
청동주조

To Flee – A Holy Soul
about 2.2m high,
Bronze

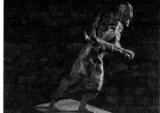

P 092

피난 8-어린 손자
약 2.2미터
청동주조

To Flee – The Babe
about 2.2m high,
Bronze

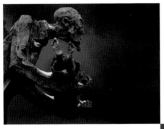

P 094

피난 8-어린 손자
(부분)
청동주조

To Flee – The Babe
(partial view)
Bronze

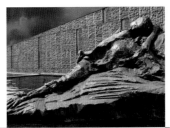

P 104

피난 9-마지막 한 방울의 젖
(부분)
청동주조

To Flee – The Last Drop of Milk
(partial view)
Bronze

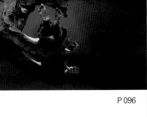

P 096

피난 8-어린 손자
(부분)
청동주조

To Flee – The Babe
(partial view)
Bronze

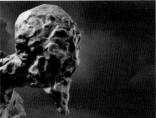

P 107

피난 9-마지막 한 방울의 젖
(부분)
청동주조

To Flee – The Last Drop of Milk
(partial view)
Bronze

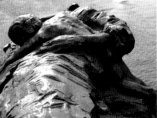

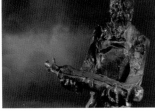

P 098

피난 8-어린 손자
(부분)
청동주조

To Flee – The Babe
(partial view)
Bronze

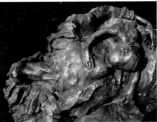

P 108

피난 9-마지막 한 방울의 젖
(부분)
청동주조

To Flee – The Last Drop of Milk
(partial view)
Bronze

P 100

피난 9-마지막 한 방울의 젖
약 2.2미터
청동주조

To Flee – The Last Drop of Milk
about 2.2m high,
Bronze

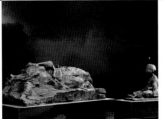

P 110

피난 9-마지막 한 방울의 젖
(부분)
청동주조

To Flee – The Last Drop of Milk
(partial view)
Bronze

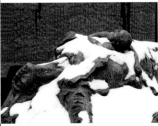

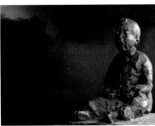

P 102

피난 9-마지막 한 방울의 젖
(부분)
청동주조

To Flee – The Last Drop of Milk
(partial view)
Bronze

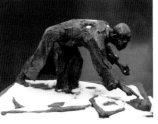

P 112

피난 10-넋의 위로
약 2.2미터
청동주조

To Flee – Comforting the Dead
about 2.2m high,
Bronze

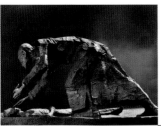

P 115

피난 10-넋의 위로
약 2.2미터
청동주조

To Flee – Comforting the Dead
about 2.2m high,
Bronze

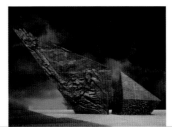

P 124

원혼의 아우성
높이 약 15미터
청동주조

Cries of the Wronged
about 15m high,
Bronze

P 117

피난 10-넋의 위로
(부분)
청동주조

To Flee – Comforting the Dead
(partial view)
Bronze

P 126

원혼의 아우성
(부분)
청동주조

Cries of the Wronged
(partial view)
Bronze

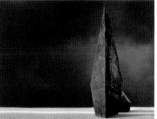

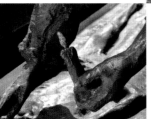

P 119

피난 10-넋의 위로
(부분)
청동주조

To Flee – Comforting the Dead
(partial view)
Bronze

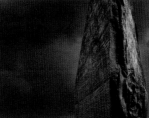

P 128

원혼의 아우성
(부분)
청동주조

Cries of the Wronged
(partial view)
Bronze

P 120

피난 10-넋의 위로
(부분)
청동주조

To Flee – Comforting the Dead
(partial view)
Bronze

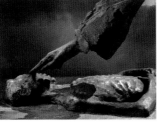

P 131

원혼의 아우성
높이 약 15미터
청동주조

Cries of the Wronged
about 15m high,
Bronze

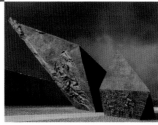

혼이여, 돌아오라

침화일군난징대도살우난동포기념관(侵華日軍南京大屠殺遇難同胞紀念館) 대형 조소 군상 창작기

우웨이산

　　내가 침화일군난징대도살우난동포기념관 증축 공정을 위한 대형 조소 군상의 창작 설계 소식을 접한 것은 2005년 12월 15일이다. 그 날은 바로 "대학살" 제일(祭日)인 12월 13일이 이틀 지난 뒤였다.

　　때는 바야흐로 엄동설한으로, 북풍에 살을 에는 듯했다. 나의 무거운 마음은 마치 1937년 그 참혹한 살육의 시간으로 거꾸로 흘러가는 듯했다. 피난가고, 죽음을 당하며, 소리치던······ 총칼 위에 흘러내리던 검붉은 선혈(鮮血)이 바로 일본군의 군화 아래로 떨어지는······.

　　나는 멍하니 난징 서쪽의 강동문(江東門)으로 걸어갔다. 그곳은 당시 학살의 현장 중 한 곳이다. 겹겹이 쌓인 백골은 남녀노소 시민들이 잔혹한 일본군에 의해 원통히 죽어갔다는 사실을 증명하고 있다. 그리고 지금 기념관 증축 공사로 다시 땅에서 유골들이 무더기로 발굴되었다. 비록 이 일대에 이미 주택들이 들어서고, 새 건물들이 줄지어 세워졌지만, 어둠 속의 음산한 바람과 그 날의 원한은 여전히 느낄 수 있다. 멀리 서쪽 도도히 흐르는 장강을 바라보았다. 고요히 흐르는 강물 속에는 거대한 잠류(潛流)가 있고, 마치 30만 원혼들의 통곡 소리가 들리는 듯하다. 1982년에 학업 때문에 난징에 온 이후로 20여 년 동안, 나는 친구들을 데리고 자주 이곳을 찾았는데, 외국 인사들, 심지어 일본의 예술가들도 이곳을 찾아와 추모했었다. 우리는 또 가끔 일본 인사들이 후회와 속죄의 마음으로 이곳에 헌화하는 모습을 보곤 한다. 나는 그것이야말로 양식 있는 사람들이 가져야 할 역사적인 태도라고 생각한다. 이러한 인간 본성의 진실 되고 착한 심정을 갖고서 발전된 비극의식은 인류 평화의 심리적 기초이다.

　　2005년 4월 벚꽃이 만개하던 계절에 나는 일본의 초청으로 도쿄에서 조소 회화전을 개최한 적이 있었다. 작품 속에 담겨진 중국 전통 문화의 내용은 가까운 이웃나라의 관람객들을 감동시켰다. 그들은 가볍게 감회를 토로하고, 당나라 승려 감진(鑑眞)에 대해 언급했다. 또 진(秦)나라 때 서복(徐福)이 선남선녀 3천 명을 데리고 일본으로 건너가 불로초를 구한 일에 대해서도 이야기했다. 공통의 문화적 뿌리는 서로간의 이해를 얻을 수 있었다. 그러나 또한 풀기 어려운 부분

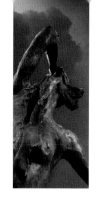

도 있었다. 『아사히신문(朝日新聞)』 기자가 나에게 60년이 지났는데 중국은 왜 아직도 "대학살" 사건을 용서하지 못하고 있냐고 물었다.

나는 단지 다음과 같이 대답했다. "역사를 거울로 삼으면, 뒷일의 스승으로 삼을 수 있다(以史 爲鑑, 則後事可師矣)."

눈앞에 분명히 드러나 있는 것은 그 당시 도쿄 재판과 난징 재판 모두 확실히 의심의 여지가 없는 범죄사실을 근거로 삼아, 일본의 전쟁 범죄에 대해 정의로운 판결을 내렸다는 점이다. 도쿄 재판만 2년 반이 걸렸다. 818차례나 재판이 열렸고, 419명의 증인이 법정에 나와 증언했으며, 779명이 서면 증언을 했다. 수집된 증거자료만 4,336건이며, 영문 심판기록이 4만 8,412페이지고, 판결문만 1,213페이지에 달한다. 그러나 전후 60년 이래로, 일본 정부는 전쟁의 성격이나 책임 문제에 대해 기본적으로 모호하고 애매한 말투로 말하거나 요리조리 피하는 태도를 취했다. 극우세력들은 더욱이 중국에 대한 침략 전쟁이었다는 사실을 부정하고, 난징대학살 사실을 부인했다. 전쟁에 대한 반성도, 침략을 당했던 국가에 대해 사과조차도 하지 않았다. 난징대학살은 중국이 만들어 낸 "허구"이며, "거짓말"이고, "날조"라고 했다. 매년 8월 15일에는 내각대신 등을 포함한 많은 각료들이 야스쿠니 신사를 참배한다. 심지어 고이즈미 준이치로(小泉純一郎) 전 총리는 계속해서 A급 전범인 도조 히데키(東條英機)의 망령이 있는 신사를 참배하고 있다. 1996년 8월, 일본은 공개적으로 『대동아 전쟁의 종결』이라는 책을 출판했다. 이것은 사실상 난징대학살을 포함한 침략전쟁에 대해 전면적으로 부정하는 행위이다.

감히 노골적으로 명백한 역사적 사실을 뒤집으려는 국가와 그 우익집단은 미래 평화를 위협하는 복병이다.

다시 중국 국내의 상황을 살펴보자. 20여 년의 경제건설로, 사회가 변하고 가치관에 변화가 생겼다. 젊은 세대들은 역사에 대한 책임감이 약해지고, 향락주의와 배금주의(拜金主義)가 이미 인문사상과 정신적 생명 가치관 실현의 필요를 대체했으며, 민족과 국가에 대한 의식도 개인주

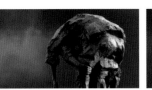

의의 팽창 속에서 점점 모호해졌다. 일찍이 일부 "유명한 연예인"들이 침화일군난징대도살우난동포기념관을 참관했는데, 피해자들의 이름을 보며, 웃고 떠들며 생수를 마셨다는 보도가 있었다. 이 사진이 대문짝만하게 『양자만보(揚子晚報)』에 실렸고, 사진에 대해 설명한 기사를 보고서는 더욱 사람들이 깜짝 놀랐다. 한 민족의 자손이 자기 민족의 역사적 재난에 대해 치욕을 느끼지는 못할망정 이처럼 냉담하다니. 이러한 상황은 마땅히 커다란 위기라고 할 수 있다.

이와 유사한 세계 근대사의 비극적인 세 가지 사건인 아우슈비츠 강제수용소의 유대인 대학살, 히로시마 원자탄 투하, 난징대학살은 미래 인류에서 다시 재연될 것인가? 지금의 평화적인 환경 속에서 이러한 문제를 제기하는 것이 마치 사람들에게 두려움을 주는 듯하지만, 그러나 곰곰이 생각해보면 많은 걱정을 자아내도록 한다.

이 때문에 침화일군난징대도살우난동포기념관의 증축은 역사적으로 필요하며, 인류의 영혼 공정이다. 증축 공정에서는 건축물이 우선이 된다. 그것은 매개체이며, 또한 정신을 체현하는 것이다. 역사적 사실(史實), 즉 물질적 증거를 진열하는 것은 기초이다. 굳어져버린 역사로서, 나라의 혼을 주조한 조각은 바로 직접 사람의 마음속에 들어간다. 조각은 사람들이 객관적인 역사 사실에 대해 인식하는 데 참고할 수 있는 가치판단 기준을 제공해준다.

이처럼 중대한 주제와 중요한 장소에, 이처럼 훌륭하고 장대한 광경의 기념관에, 무엇을 조각하고, 무엇을 빚을 것인가? 조각가는 무엇을 해야 할 것인가?

먼저 뜻을 세워야 한다. 뜻을 세우는 기초는 태도이다. 난징이라는 도시의 입장에 서서 당시 시민의 고난과 처지를 동정할 것인지, 아니면 국가와 민족의 입장에 서서 우리 땅과 우리 국민들이 당한 재난을 대할 것인지? 나는 인류와 역사의 높이에 입각해서 이 일본 군국주의 반인륜적 행위를 직시하고, 되돌아 볼 수 있어야만 작품의 경지를 승화시킬 수 있고, 일반적 의미의 기념과 원한을 뛰어넘을 수 있을 것이라고 생각했다. 지난 세기부터 지금까지 표현된 중국의 모든 항쟁(抗爭) 소재의 작품들을 돌이켜보면, 대부분 전쟁 장면을 재현한 것이었다. 그처럼 나라의 원한과 가정의 원한이 작품의 내용과 형식에 드러나는 것은 시대의 필연이다. 그러나 오늘

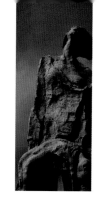

날의 중국이 나날이 강대해지고, 오늘날의 세계가 갈수록 문명화되어, 중국은 자신감을 갖고 역사의 재난과 당한 모욕을 토로할 수 있게 되었다. 치욕을 당한 사람으로서, 중국은 전쟁을 규탄할 책임이 있으며, 전 세계에 알려줄 책임이 있다. 평화는 인류정신이 머무르는 곳이다. 온몸이 상처투성인 약소국은 평화를 간구할 능력이 없다. 이 때문에 굳어진 평민의 슬픈 형상은 조국 어머니가 조난당한 것을 표현하고, 민족의 성신이 굴기하기를 호소하며, 평화를 기대하는 것은 당연히 전체 작품이 나타내는 핵심이다. 뜻을 세우는 것이 명확해지고 난 후에, 해결해야 할 것은 작품의 제재와 형식이다.

기념관 증축과 관련해서 많은 건의가 있었는데 대부분 다음과 같은 일치된 의견이었다. 기념관의 입구 쪽에는 대학살의 처참함을 표현하여, 주검과 뼈가 산더미를 이루고, 주검들이 온 들에 널려 있는 것으로 해야 하고, 주 건물 아래에는 핏물이 강을 이루도록 해야 한다는 것이다. 나는 기념관이 번화가에 있어서, 시끌벅적한 현대적 상업지역과 사람이 주거하는 환경 속에서, 세속적인 생활의 감정과 비통한 역사적 비극 사이에 완충지대가 필요하다고 생각했다. 조소는 마땅히 일목요연하고 또 점차적으로 사람들을 끌어들여, 비극적인 의식이 안으로부터 생겨나도록 해야 한다. 이로 인하여 서사성(敍事性)과 서사적인 조소 군상 조합은 감정의 교향(交響)을 만들 수 있고, 생동감 있는 변화와 큰 기복을 이룬다. 그것은 일반적인 의미의 재난에 대한 묘사를 뛰어넘는 고통의 호소이다. 이 서사시 중에 생겨난 아름다움은 추악함과 죄악을 규탄하기에 충분하며, 영혼 깊은 곳으로부터 침입하여 인류의 혼탁한 것을 씻어내기에 충분하다. 그것은 단순하고, 극단적이며, 정치 도식화 된 날조와는 다르다. 그리고 보편적인 인성(人性)으로 연결 고리를 삼아 매우 강렬하게 표현했다. 인성이라는 것은 사람의 생존과 생활의 기본 생명의 필요, 사람의 존엄을 출발점으로 삼았다.

이 드넓은 정신 이미지의 복사(輻射) 아래에 내 마음 속의 강력한 선율 하나가 저절로 생겨났다.

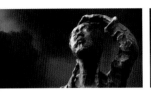

높게 일어나고 - 낮게 떨어지고 - 유선이 완만하고 - 상승하며 - 솟아오르다

그것은 무게와 형태, 장력이 만들어 낸 슬픈 주제인 〈가파인망(家破人亡)〉(높이 11미터)과 서로 짝을 이루고 있으며, 이어서 각기 신태(神態), 자태(體態), 동태(動態)를 갖춘 〈피난(逃難)〉 조소 군상(열 그룹의 인물)이다. 다시 뒤이어 대지에서 뿜어 나오는 함성, 떨리는 손이 직접 하늘을 가리키는 〈원혼의 아우성〉(높이 12미터의 추상조형)이다.

이 시리즈 조소 작품은 삼각형 원소 모양의 주 건물을 배경으로 삼고 있다. 격앙되지만 낮고 묵직하며, 비참하고 격분한 악장이다. 공간으로 말하자면, 그 작품들이 기장(氣場)을 형성하여, 참배객들로 하여금 세상을 비탄하고 사람들을 불쌍히 여기는 분위기를 통솔하도록 했다. 기념관에 들어가기 전에 이미 정화가 된 것이다. 참배객들이 기념관에 들어온 후, 모두 백골을 보도록 하고, 피에 물든 옷을 보고 무한한 비정과 연상을 하도록 했다.

뛰어난 창작설계안은 사상을 체현하는 것이다. 그러나 공공예술이 되어, 공간으로 나가고, 실제로 물화(物化)로 구체화된 후의 정신적 매개체를 작품이라고 부를 수 있다. 작품의 작품성, 예술성이 관중을 감동시키고, 마음의 기탁할 수 있는 것이 진정한 존재이며, 그 가치 또한 체현될 수 있다. 그런 의미에서 설계안의 심사 통과는 매우 중요했다. 심사를 통과하지 못하면 구체화될 수가 없다. 심사는 복잡하며, 창작에 비해 더욱 어렵다. 모든 전문가 심사위원회와 책임자의 심미안(審美眼)과 작품 창작의도의 인정과 상관된다. 건축과 조소가 공동 작업으로 진행되는 설계안의 경우 통과 여부는 이따금 건축사가 우선 발언권을 갖는다. 일반적인 논쟁의 초점은 크기에 집중되어 있다. 건축사는 건축물이 위주가 되도록 강조하고, 조소는 단지 구색을 맞추는 장식이거나 혹은 조연으로 생각하지만, 조각가는 조각의 순수한 정신적 의미와 예술의 직접 감화력을 강조한다.

나는 이 설계안의 심사 난이도를 예감했다. 따라서 세 가지 방식으로 설계안을 보여주기로 결정했다. 다각도로 입체적으로 전문가와 책임자를 설득시키기로 마음먹었다. 아울러 한 번에 통

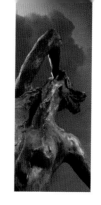

과될 수 있도록 시도했다. 내 경험에 따르면 한 번에 통과하지 못하고, 다시 여러 의견에 따라 수정하게 되면, 기한이 없게 되고 또한 설계안의 풍격과 특징이 어설프게 될 수 있었다.

이 세 가지 방식 중에서 첫째는 설계안의 사진으로, 글로써 설명을 덧붙이는 것이다. 그 다음은 음악이 들어간 컴퓨터 그래픽이다. 이는 보는 사람의 감정이 그래픽을 따라서 볼 수 있도록 하는 데 목적이 있다. 두 번째는 선축과 조각의 실제 배경을 비율에 따라 축소하여, 대형 모형을 제작하고, 조명을 더해 보는 사람들이 그 장소에 직접 간 것처럼 느끼도록 하는 것이다. 세 번째 방식은 막대한 인력과 물자를 투입해야 했다. 나는 아직 준공되지 않은 미술관 건물을 찾아, 로비에 80미터 길이의 모형을 만들었다. 6미터 높이로 주제 조각 모형을 만들고, 실제 배경의 공간을 조성했다. 2006년 9월, 장쑤성 위원회는 전국에서 10여 명의 전문가들로 심사위원회를 조직했다. 그들은 이처럼 상세하고 빈틈없는 설계안에 흥분을 감추지 못했다. 주요 관계자들은 전문가의 의견을 바탕으로 "실행과정 중에 설계안의 완전성을 확실히 책임진다"고 발표했다.

설계안은 만장일치로 호평을 받아 통과되었다.

하지만 바로 내가 예상한 대로 주제 조소인 〈가파인망〉의 높이를 12미터로 설계한 것이 논쟁을 불러일으켰다. 왜냐하면 건축사의 원래 설계에는 5미터로 제한했기 때문이다. 내 창작의 본래 뜻은 침화일군난징대도살우난동포기념관의 핵심이 "우난(遇難)·기념(紀念)"이었다. 그것의 첫 번째 테마는 마땅히 〈가파인망〉이 되어야 하며, 또한 12미터의 높이로써, 능욕을 당해 비통함이 극에 달한 어머니가, 맥없이 손에 화를 당한 아들을 든 채 무감각하게 하늘을 향해 통곡하는 것을 표현하는 것이다. 굴욕을 당했지만 굴복하지 않는 것이다. 그녀는 화를 당한 수많은 가정을 대표하며, 화를 당한 조국의 어머니를 상징한다. 완성된 조소의 이미지는 마치 "사람 인(人)"자를 크게 쓴 것 같다. 수척하고 세상 풍파를 다 겪은 몸은 시각적으로 사람들에게 감동을 준다. 이러한 감동을 갖고서 천천히 기념관의 정문으로 이동한다.

길디긴 길은 참배객들이 생각에 잠기고 마음을 순화시키는 역정(歷程)으로 삼을 수 있다. 이 조소의 창작 수법은 "대사의(大寫意: 정교함을 추구하지 않고 간단한 선으로 사물의 모양을 묘사하는 방법)"를

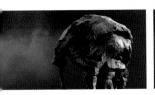

채택했다. 어머니의 몸(母體)이 산하(山河)가 되고, 거대한 돌이 되도록 했다. 또한 거기에 다음과 같은 시문을 적었다.

살해된 아들은 영원히 다시 살아오지 못하고,
산채로 묻힌 남편은 영원히 다시 살아오지 못한다.
비통함은 악마에게 폭행당한 아내를 남겨주었네.
하늘이시여……

작품 속에 소조된 어머니의 두 다리는 맨 발로 대지를 밟고 있으며, 경련을 일으켜 죽을 것만 같고, 이미 영원히 살아 돌아올 수 없는 아들은 산맥이 되었다. 중국의 저명한 건축가인 지캉(齊康) 원사(중국 공정원)는 현장에서 진지하게 18미터 높이의 건축과 조소의 관계를 비교한 후, 조소는 11미터보다 낮아서는 안 된다고 단언했다. 그것은 나의 설계와 딱 맞아 떨어진다! 그리고 지금 준공된 후의 이 대표적인 조소는 오가는 행인들이 보기만 해도 슬픔을 자아내도록 하고, 다가와서 보는 참배객들에게는 바위를 마주하고 있는 느낌이 들도록 하여, 강렬한 위압감이 생기도록 한다. 건축대가이자 원사인 우량용(鳴良鋪) 선생은 준공된 조소를 보고 난 후, 조소 창작에 대해 높이 평가했을 뿐만 아니라, 동시에 조소와 건축의 관계와 크기의 파악 등에 대해서도 충분히 확신하며, 기꺼이 「조소의 서사시(雕塑的史詩)」라는 글을 써 주었다. 건축 대가인 허징탕(何鏡堂) 중국공학원 원사(院士)도 똑같은 관점을 발표했다.

나는 자주 사색을 한다. 마치 실제로 영혼이 존재하는 것처럼, 그때의 수난자(受難者)들이 어떻게 오늘의 사람들에게 알려줄 수 있는지, 그들 심신의 상처를! 나는 난리 중에서 다행히 살아남은 창즈창(常志强) 어르신을 방문한 적이 있다. 그는 직접 자신의 눈으로 모친이 일본군에게 찔려 죽고, 친동생의 눈물과 콧물, 모친의 핏물과 젖이 함께 얼어붙은 것을 보았다. 세월이 이미 70년이나 흘렀지만, 팔순의 어르신은 여전히 눈물을 흘리며 호소하고, 악몽에서 깨어나

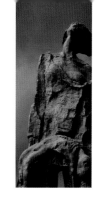

지 못했다. 내게는 강렬한 욕망이 하나 있는데, 그것은 굴욕을 당한 망령들을 부활시키는 것이다. 기념관 안에 있는 그 두개골에 난 칼자국, 잘려나간 정강이뼈, 아이 뼈에 난 총알구멍……대낮에 옷이 벗겨진 부녀자의 슬픈 절규, 몸에는 아직 일본 군모(軍帽)의 그림자가 투사되어 있다. 두 손이 동이어 묶여 무릎을 꿇은 채, 순식간에 목이 잘려 나간 포로. 집단으로 생매장 당했던 부녀자들과 젊은이들, 일본군이 십으로 흙을 덮는 틈으로 머리를 쳐들고 굴복하지 않는 남자…… 나는 혼란스러운 창작 상황 속에서, 수없이 많은 날들을 잠을 이루지 못했다. 심지어 나는 난징의 구시가 지역을 걸으면서, 나도 모르게 거대한 굉음과 찔려 죽는 비명소리를 들었다. 생각해보라. 기념관의 정문이 바로 함락된 중화문(中華門)이고, 만약 기념관 안으로 들어온 모든 사람이, 성 안으로부터 도망쳐 나온 망령과 마주했다면, 그것은 역사와 현실, 환각과 진실, 재난과 행복, 전쟁과 평화의 만남이라고 생각한다. 나는 이 21명의 인물을 물위에 배치하고, 행인들과 건축이 닿을 듯 말 듯 하도록 하여, 시공의 대화가 이루어지도록 했다. 크기는 실제 사람에 가깝도록 하여, 감각세계에서 관중과 서로 함께 참여하도록 했다. 그들 중에는 부녀자, 아이들, 노인, 지식인, 평범한 시민, 승려 등이 있다. 그 중에 가장 사람들을 슬프게 하는 작품은 창즈창의 어머니가 최후의 젖 한 방울을 아이에게 먹이려는 조각이고, 가장 추억을 불러일으키는 작품은 아들이 여든 살의 노모를 부축하며 피난하는 역사 사진을 원형으로 삼아 창작한 것이다. 가장 사람을 경탄하게 하는 것은 일본군에 의해 강간당한 소녀가 치욕을 씻기 위해 우물에 투신하는 작품이다. 그리고 가장 사람들로 하여금 깊이 생각하게 하는 것은 승려가 죽은 사람을 위해 원한을 품은 두 눈을 감겨주는 작품이다……. 이 21명의 인물은 추상과 구체적인 묘사가 엇갈려서 비장하고 장렬한 곡선을 형성한다. 조각상은 은회색의 색조로 되어 있다. 우리가 흔히 보던 청동이나 고동색과는 판이하게 다르다. 그것은 다른 세계이며, 다른 시공의 원혼이며, 어마어마한 공포 속에서 도망친 피난민들이다.

나는 시원스럽고 거리낌 없이 이 조각상들을 만들었다. 몸의 자태나 움직이는 모습의 극단적인 과정을 빌려서 매우 강렬한 생각을 표현했고, 노인의 그 떨리는 근육이나 핏줄을 섬세하고

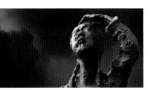

생동감 있게 묘사했다. 또한 그들의 튀어나온 두 눈으로부터 그 두려움과 원한을 드러낼 수 있었다. 여기에 정교한 사실(寫實: 있는 그대로 묘사함)과 개괄의 사의(寫意: 정교함을 추구하지 않고 간단하게 묘사함), 정확한 소조와 변형된 과장, 구조와 비례의 모든 표준은 단지 "표현"을 따를 뿐이다. 이러한 표현은 혼의 밑바닥으로부터 기인하여 또 뼛속 깊이 들어가는 큰 표현이다. 이로부터 나는 진정으로 구조와 영혼의 대응을 몸소 체험할 수 있었다. 표현과 정신의 대응, 과장과 정서의 대응이다. 이 〈피난(逃難)〉 조각의 원래 설계에는 수십 명의 피난민들로 이루어진 인파로, 기세를 만들어 마치 단번에 성안으로부터 쏟아져 나오는 것으로 되어 있었다. 그러나 그 설계안은 심사위원들로부터 승인을 받지 못했다. 그들은 적은 수로써 다수를 이기고, 각 독립된 조소로 전체를 개괄하는 것이 더 좋겠다고 건의했다. 이것은 비어 있는 것 속에 실상을 떠받쳐주는 것으로, 중국 연극 무대에서 사용하는 표현의 지혜이다. 준공 된 후, 또 일부 다른 전문가들은 원래 설계안대로, 피난민 인파의 풍부성을 더 추구하는 것이 낫다고 말하는 사람도 있었다.

역사상 무수히 많은 예술 작품의 사례가 증명하기를, 어떤 것은 단지 한 가지의 설계만 있어도 이따금 말로 형용할 수 없을 정도로 훌륭하지만, 또 어떤 것은 채택할 수 있는 몇 가지 설계안을 모두 채택한 것이 있다. 일단 모종의 설계안이 실행이 되고, 시간이 오래되면, 마찬가지로 마음속의 유일한 것이 된다.

건축사가 설계한 기념관의 주 건축물은 동쪽에서 서쪽으로 배치되어 있으며, 가장 높은 곳은 18미터이고, 가장 낮은 곳인 서쪽 끝은 수평면이다. 내가 설계한 〈원혼의 아우성〉이 서쪽 끝에 있어서, 구상(構想) 면에서 정서가 일정 단계에 이르고, 전체 시각 형식면에서는 건축과 맞아 떨어진다. 또한 건축물의 서쪽 끝에 합당한 평형을 증가시켰다. 그것은 쪼개진 산 모양으로 산산조각 난 조국의 산하를 함축적으로 나타내었다. 그 갈라진 틈은 바로 자연스럽게 기념관의 현관이 되었다. 그것은 가상의 성문이고, 피난의 문이며, 사망의 문이다. 좌측 삼각형은 하늘을 직접 가리키며, 함성을 지르는 원혼을 조각했다. 우측은 보통 시민들이 참혹하게 마구 죽임을 당하는 장면을 표현했다. 그것은 땅위에 우뚝 솟아, 높은 하늘에 비스듬히 박혀 있다. 억울한 함성이고,

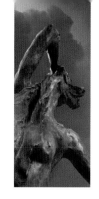

정의의 호소이다. 삼각형의 시각적 충격으로, 대지를 긴밀하게 연결하여, 사람의 혼백을 대신하고, 사람의 마음을 감동시켰다.

　서방 현대 예술 혁명의 그 중요한 성과는 기하형체로 사물을 추상적으로 개괄하고 감정을 추상과 함께 표현했다는 점이다. 단순한 사실적 수법에서 벗어난, 객관적 형태에 대한 묘사이다. 이러한 성과는 설계에 광범위하게 운용되었으며, 또한 순수 예술 창작에도 자주 수용되있다. 그러나 형식이 내용에서 분리되어 표현될 수밖에 없어서, 다소 빈약함을 드러내었다. 내가 〈원혼의 아우성〉 조소들 중에 기하체를 운용한 것은 무의식 간에 시각적인 환상 속에 이루어진 것이다. 조각은 대지의 깊은 곳에서 갑자기 우뚝 솟아나온 것이다! 나는 그러한 공간 속에, 〈가파인망〉, 〈피난〉 뒤에는 이러한 하나의 "대추상" 부호의 감정적 특징을 확실히 드러내어 참배객들에게 분명히 표현할 필요가 있다고 느꼈다.

　〈가파인망〉과 〈원혼의 아우성〉은 모두 하늘과 땅 사이에 공간을 찾았다. 실외조소는 하늘과 땅의 기세를 빌려 조형하는 것이 가장 중요하다. 정신으로부터 드러나 장력(張力)이 생기고, 상징성에 의탁하여 사람들의 생각이 전환되도록 감정을 불러일으킨다. 주제성과 역사성이 있는 조소는 그 사물의 본체와 양(量)의 상대적 관계를 통해 그 중후함과 깊이를 드러내 보여야 한다. 〈원혼의 아우성〉은 세상의 고난을 푸른 하늘에 호소했다. 각각 12미터와 7미터의 두 삼각형이 참배객들을 그 사이에 빠져들게 했다. 답답하고 좁은 "피난의 문"은 참배객과 "피난민"이 하나의 동일한 정감의 통로가 되도록 소조했다.

　세 조의 조소들은 서로 상관성을 갖고 있으며, 기념관의 역사적인 비극적 서막을 열었다. 이곳을 통해 기념관으로 들어와 참관하게 된다.

　기념관을 나서면, 바로 평화공원이다. 그렇지만 단지 물 가운데 있는 한 편의 녹지만 보인다. 출구에 있는 길이 140미터, 높이 8미터의 담장에는 "승리"를 주제로 한 부조 담장이 있다. 영어 "V"자 형태를 기본 구조로 삼아, 각각 "황하의 포효(黃河咆哮)—적의 포화를 무릅쓰고 전진하다"와 "도도히 흐르는 장강(長江滔滔)—중국인민 항전의 승리"의 내용을 주제로 한 부조이다. "V"자

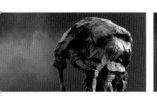

형태가 서로 만나는 점에는 승리의 군대 나팔을 불고 있는 중국군 한 명이 발로 침략자의 철모와 부러진 지휘도를 밟고 있는 모습을 조각했다. 이는 중국 고대 조소의 상징주의 수법을 채택하여 인민의 승리와 정의의 승리를 표현했으며, 또한 세상으로부터 전쟁이 멀어지도록 하는 것을 상징하고 있다. 이 조소는 현대 디자인의 구성 수법을 채택하고 있는데, 삼각형 "V"자의 크기를 빌려 대비적으로 투시하여, 기세가 광활한 장중한 광경을 만들었다. 승리의 주제와 평화공원의 주제는 서로 보완하며 이루어졌다. 방사상(放射狀)의 부조는 승리의 정신 상태를 표현하는데 유리하다. 그것은 마치 평화의 두 날개를 포옹하고 있는 듯하다. 비참하고 암울한 서사시의 결말 부분을 위해서 편안하고 밝은 경구(警句)를 찾아낸 것이다.

전체 조각들에는 일본 침략자의 형상이 나타나지 않고, 피해를 당한 동포와 중국의 아들과 딸을 표현했다. 2007년 12월 13일 기념관 개관을 전후해서, 많은 일본 참배객들과 기자들이 일부러 조소 속에서 자신들의 선열의 이미지를 찾으려고 했다. 중국 문예작품(특히 영화) 속에 그려진 "왜놈(日本鬼子)"이 오늘날 일본인들의 마음을 크게 상하게 했다고 한다. 그러나 이 기념관의 조소에 나타난 피해자들 군상의 참혹함에서 충분히 일본군의 흉악하고 야만적인 행위를 방증하고 있어서, 일본 측 기자가 트집을 잡을 수가 없었다. 우리는 평화에 대한 갈망으로 혼을 조각했다. 우리 동포를 기리기 위해 혼을 조각했다. 그것을 암시하는 말이 있다.

역사를 기억하고, 증오를 기억하지 마라!

소조의 칼로 찍어내고(刀砍), 막대기로 치며(棒擊), 몽둥이로 두들기는(棍敲) 수법과 손으로 빚는 방법을 함께 사용하여, 그 조각의 흔적에 영혼의 상흔이 잘 드러난다. 이는 민족 고난의 기억이며, 일본 군국주의 만행의 범죄 기록이다. 조각을 만들면서 북받쳐 오른 슬픔과 울분은 내게 속도와 힘이 생기도록 했다. 〈쉰들러 리스트(Schindler's List, 1993)〉의 주제 음악이 울리는 가운데 이미지 한 가지씩을 완성했으며…… 38도의 폭염 속에 노천 작업과 10여 시간이나 계속된 심

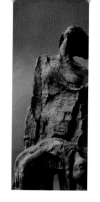

야의 창작은 이미 예술가의 감정과 민족의 감정, 인류의 감정이 서로 녹아들어가도록 했으며, 또한 그것이 작품 속에 투사될 수밖에 없었다. 나는 이 감정을 다음의 글로 적었다.

나는 말로 형용할 수 없는 비창함으로 그 피비린내 나는 비바람을 추억하며,

나는 떨리는 손으로 그 30만 망령의 원혼을 어루만지고,

나는 갓난아이의 마음으로 이 고난당한 민족의 아픔을 조각한다.

나는 간구하네,

나는 소망하네.

유구한 민족의 각성을!

정신의 굴기를!

중국예술연구원 중국조소원에서

우웨이산

국제적으로 영향력을 가진 조소예술가이다. 중국인민정치협상회의 위원이며, 중국미술관 관장, 중국미술가협회 부주석, 중국조소원 원장, 난징대학 미술연구원 원장·교수·박사지도교수이다. 2012년 프랑스 루브르국제미술전 금상과 영국황실조소가협회 '팽골린 상(Pangolin Prize)', 제1회 중화예술문화상(中華藝文獎), 신중국도시조소건설성취상(新中國城市彫塑建設成就獎)을 수상했다. 홍콩중문대학 명예원사이며, 2015년 12월에 명예문학박사 학위를 받았고, 2007년 한국 인제대학교에서 명예철학박사 학위를 받았다. 영국황실조소가협회 회원이며, 영국황실초상조소가협회 회원이다.

우웨이산 관장은 20여 년 동안 줄곧 중국 전통문화를 발굴하고 연구하는 것을 삶의 명제로 삼아, 중화 문화를 널리 알리고 전승했다. 그는 오랫동안 중국 문화 정신을 중국 조소 창작에 스며들고 표현될 수 있도록 온 힘을 기울였다. 많은 역사 인물을 조각했으며, 세계 각지에 그의 작품이 전시되어 있다. 반기문 유엔사무총장은 "우웨이산 선생의 작품은 전 인류의 영혼을 잘 표현해주고 있다"라고 칭송하기도 했다. 우웨이산 관장은 최초로 중국 현대 '사의(寫意) 조소'의 품격을 만들었다. 사의 조소의 이론과 '중국 조소 팔대 품격론'을 제시했으며, 많은 저서를 출간했다. 그것은 중국 조소의 우수한 전통에 대한 전반적인 총정리이며, 중국 조소의 창작 발전방향에 큰 영향을 미쳤다. 그는 또한 오래전부터 적극적으로 당대(當代) 중국 예술을 세계에 전파하고, 중국과 외국 간의 교류에 지대한 공헌을 했다.

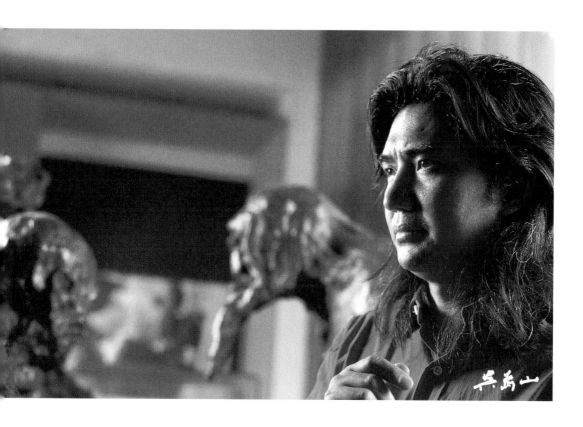

현재 전국정협위원
중국미술관 관장
중국미술가협회 부주석
국가당대예술연구센터 주임
중국조소원 원장
난징대학(南京大學) 미술연구원 원장·교수·박사지도교수
영국황실조소가협회(FRBS) 회원(동양인 최초), 영국황실초상조소가협회 회원